異人館畫廊

贗品師與虛幻畫作

插畫／詩縞つぐこ

CONTENTS

異人館畫廊

【 登 場 人 物 介 紹 】

此花千景

在英國修習圖像學，以祖父過世爲契機回到日本的十八歲少女。遭雙親捨棄的記憶是她的心理創傷。

西之宮透磨

西之宮畫廊的年輕老闆，千景的童年玩伴。受千景的祖父請託，希望他「一輩子陪伴在千景身邊」。

此花鈴子

千景的祖母。經營展示著亡夫統治郎畫作的異人館畫廊。

江東瑠衣

在異人館畫廊打工，同時也是小劇團的女演員。年齡不詳。是千景很好的談話對象。

槌島彰

在社會上蔚爲話題的占卜師，但並沒有靈感能力。喜歡華麗風格。

蜻蛉

美術品的買家，是透磨等人的夥伴，但僅透過網路交流，眞實身分成謎。

阿刀京一

千景的遠房表哥，擔任警察。愛慕千景。與同學透磨水火不容。

1

死神的象徵

千景的眼前，是一幅在燈光映照下顯得色彩繽紛的畫作。南國的鳥兒與花朵彷彿相互爭豔般強調自己的色彩。偌大的畫布魄力十足，令人在踏進畫廊的一瞬間就受到吸引。

繪製這幅畫的是一位名叫三堂篤夫的畫家。以天真爛漫的好奇心將自身對自然色彩的驚奇呈現在畫作中，便是他獨特的風格。

眼前的作品正是如此。但另一方面，這幅畫作還飄蕩著淡淡哀愁。雖然完全是幅明朗的畫作，深處卻滲出些微的悲戚，使得畫作天真爛漫的開朗顯得不協調，並逐漸瓦解。

真是幅好畫，千景心想。不僅擁有美麗與熱情，還令觀者產生不可思議的感覺，是幅能迷惑人心的複雜畫作。

「還喜歡我的最新作品嗎，小姐？」

一名身材纖瘦的中年男子站到她身旁，是三堂。他蓄著傳統的鬍子，臉上滿盈的微笑雖然和藹，但眼窩凹陷，給人憔悴的感覺。縱使他內心蘊含著對原色的熱情，但目前千景唯一能在他身上找到的，只有那條參考了他個人畫作風格的鸚鵡圖案領帶而已。

「令我非常感興趣。」

聽到千景坦率的話語，三堂深深領首。

「真令人高興。這一帶我畫得特別辛苦喔。」

他將手環上千景的肩。雖說是催促她靠近點欣賞畫的動作，但略嫌親暱了些。

「話說回來，我的作品能夠在名畫雲集的畫展上吸引到年輕人的目光，也令我又產生了一點

『自己還行』的自信心啊。」

「您謙虛了，三堂老師。世人對您畫風的評價一向都是『朝氣蓬勃』喔。」

這句話出自正朝這裡走來的透磨之口。材質光滑的黑色西裝在水晶燈映照下相當耀眼。比平

時更完美無瑕得令人憎恨。

今晚帶千景來此的透磨，在這華美畫作雲集的畫展的開幕派對上來回奔走，將千景晾在一

旁。而且，這裡並非透磨所經營的西之宮畫廊，而是競爭對手所經營的畫廊。這似乎是偵察的良

機，於是他便將原本的目的拋諸腦後了。

「哦，你是西之宮畫廊的……」

三堂將手從千景的肩上移開。千景暗自鬆了口氣，不著痕跡地拉開了距離。

「在萬事俱備的絕佳狀態下將眾所期盼的新作品公諸於世啊。原來如此，確實是承繼了三堂

老師以往的魅力，並邁入全新境界的傑作。得以欣賞您的新作，深感榮幸。」

平時總是毒舌，嘴上不饒人的透磨，這時臉上堆滿營業用笑容，還講了一口應酬好話，令千

景略感吃驚。這個人相當善於交際啊。

「說什麼眾所期盼，不過是花了超乎預期的時間才完成罷了。」

「您似乎相當疲倦。」

「沒辦法像年輕時那樣了啊。」

三堂彷彿想以笑容掩飾嘆息。接著看向千景。

「對了，西之宮，這位小姐是你的熟人嗎，難不成是你相中的未來的畫家？」

「不，這位是西洋美術史專家暨圖像學家此花千景小姐。」

千景在英國大學攻讀並跳級畢業，雖然年僅十八歲，卻已是一名圖像學研究者。

「此花，難不成是此花統治郎氏的……？」

「是的，統治郎是我的祖父。」

千景前陣子過世的祖父是一名畫家。他的人脈莫名地廣，因此或許也與三堂相識吧。

「哎呀呀，我都不知道他有個這麼美麗的孫女，而且還從事美術相關工作。想必西之宮一定更希望欣賞妳的畫作吧。既然是那位此花老師的孫女，必定擁有豐富的感性。」

「她的感性確實會令人瞠目結舌。」

千景抽動的眉毛揚起。因為透磨似乎一邊這麼說一邊輕笑。正因為他非常清楚千景的畫技有多拙劣，他這句話聽起來只令人不快。自己的畫技只有幼兒園兒童的程度，這點千景本身也有自覺。

「繪畫之所以能成形，必須擁有非畫不可的衝動吧。單靠技術是無法完成的。我想我並不具備那種特質。」

她知道透磨正一臉「那技術就具備了嗎？」的表情。

「話說回來，三堂老師，今天的畫展真是奢華啊。囊括了從浪漫主義或印象派畫家，乃至於國內巨匠的作品，這間白金繆思畫廊真令人吃驚。」

透磨環顧四周。懸吊著 BACCARAT 水晶燈的寬敞展覽廳中，羅列的盡是畫廊精挑細選的特別作品。從位於高樓層的大片窗戶放眼望去的夜景也令人賞心悅目。

「因為新社長相當能幹啊。」

「是啊，令我受益良多。畫廊的成長十分顯著，近幾年來格外活躍啊。」

透磨說著一些八成言不由衷的話語。

在三堂被人叫喚而離開後，透磨在千景耳邊悄聲說道：

「三堂老師是出了名的花花公子喔。在他的畫前駐足，和對他說『來追求我吧』沒兩樣。」

他的心情似乎不太好。

「那種事我哪會知道？」

「比起這件事，有發現布龍齊諾的畫作嗎？」

「我才想問你呢。」

透磨從剛才起就一直在與人交談，看似沒在欣賞畫作，但兩人來此的真正目的其實是為了這個。

事情起因於大約一週前，固定班底聚集在此花家的異人館畫廊時所談論的事。據聞，縣立美術館近期將舉辦布龍齊諾的畫展，但當中其實摻雜了贗品——得知此事後，千景提出了想確認真偽的想法。

『美術館是不可能會展示贗品的。既然出現這類傳聞，自然會更謹慎的鑑定後再出借才是。』

透磨這麼說。

『不過透磨，我也從其他地方聽到了這陣子市面上有贗品流通的消息喔。』

如同祖母所說，千景也聽說了好幾項關於贗品的傳聞。這令她愈發在意起布龍齊諾的畫作來。

『的確，我也時有耳聞。若是贗品被鑑定成真跡，或許就會因此失去真正寶貴的作品。這點雖令人不可原諒，但這畢竟只是傳聞。』

而且，還有另一件令千景在意的事。

『甚至還有傳聞說，有幅原本收藏於佛羅倫斯的真品其實是受詛咒的畫作，而在送來日本的途中被以贗品掉了包。』

據說會令觀者不幸的，使用了特殊圖像的畫作。許久以前就存在著布龍齊諾曾繪製過這種畫作的傳說。然而，至今為止的研究中並未發現這類作品，傳說的真偽仍埋藏於黑暗之中。

美術館不可能會收藏受詛咒的畫作。然而現在為什麼會傳出這種流言呢？

『據說這次的畫展中將展出從未公開過，一直被保管於佛羅倫斯的美術館裡的作品。因為是未公開作品，所以可能會是傳說中的受詛咒畫作——這真是未經深思的妄想。很有可能是喜歡超自然事物的人基於興趣而說出口的。』

『是啊，即使是未公開作品，專家應該也已經檢視過許多遍了，不可能會是危險畫作。』

千景如此同意，而透磨則一副「那為什麼還這麼說？」的表情聳聳肩。

『那麼，被以贗品掉包的就是那幅未公開作品嗎？』

聽完兩人對話，瑠衣問道。

『似乎是如此。』

『搞不好畫作其實在很久以前就被掉了包，所以至今為止才沒有發生過危險？而現在會傳出流言，或許是因為有人在某處看見了真跡……也說不定。』

『妳也會這麼想對吧？所以我才想調查布龍齊諾的作品有沒有在這一帶流通。』

『萬一真正的危險畫作出現在顯眼之處，絕不能放置不管。』

『哎呀，這麼說來，我最近曾聽說過關於布龍齊諾畫作的事呢。』

『奶奶，是聽誰說的？』

『是誰呢？我記得……對方似乎也是間接聽說的。布龍齊諾這位畫家的作品，現在不是只保存於知名美術館裡嗎？但聽說他的畫作出現在市內的畫廊裡，令人感到很稀奇呢。』

『市內的？哪裡？』

『就是最近搬進新大樓裡的……白金繆思喔。』

『聽說若是沒有人介紹，那間畫廊是不會理睬你的。』

『透磨，這點事你有辦法處理吧？』

瑠衣這麼說，透磨不情願地點頭。

「至少這裡沒有布龍齊諾的畫作。不過，贗品的事在這裡也成了話題。」

一邊緩步行走於派對會場中，透磨這麼說道。比起千景所在意的布龍齊諾，他似乎更在意其他贗品在市面上流通的傳聞。

身為畫商，這是理所當然的。所謂的贗品，只要出現一件，就可以視為周遭還有許多贗品存在。

布龍齊諾是十六世紀活躍於佛羅倫斯的畫家。由於年代久遠，即使製作出新的贗品，也能因為畫具與當時不同而輕易察覺。不過，若是當時繪製的模仿畫或畫風相似的作品，就有可能被當成真品流通。

如此一來就難以辨別真偽了。當時的畫作都在工作室繪製，將學生的作品冠上老師名字的事

也不在少數。

如果白金繆思裡有布龍齊諾的畫，那或許是這類作品也說不定。倘若如此，就不用擔心會大量在市面上流通。

「姑且不論布龍齊諾，其他年代較近的畫家的贗品，實際在市面上流通的可能性很高。在西洋繪畫界的集會上，有好幾位美術大學教授或策展人都提過這件事。雖說盡是些僅稱得上是傳聞，曖昧不清的消息……」

「該注意的有？」

「據我所聞，有塞尚、盧梭。」

「似乎也有米羅、莫迪里安尼及夏卡爾。」

透磨這麼說，若無其事地環顧四周。陳列的展示品在巧妙的照明下，彷彿浮現在昏暗的房間中。

「那些作者的畫作，幾乎都齊聚在這裡了。」

「有可疑的畫嗎？」

「這我就不清楚了。不過，倘若聽說贗品的傳聞，畫商也會謹慎調查自己手邊的畫作，如果有不確定真偽的，就不會像這樣擺出來展示。因此照理來說，這些應該是真跡。但這裡的新社長原本並不是畫商，或許並未聽說業界的傳聞。」

千景嘆了口氣。白金繆思畫廊走高級路線，只與經由介紹的客人做生意，因此透磨等人煞費苦心才終於獲得派對的邀請函。透磨雖是同行，但這裡的社長並未加入畫廊工會，與他也沒有往來。

僞造了畫展開幕派對邀請函的，是透磨的友人蜻蛉。雖然不惜這麼做以潛入這裡，但是否將空手而回了呢？

「那我們回去吧，久留無益。」

透磨很乾脆地決定離開。

「告訴對方如何？」

「啊？」

「如果這裡的社長並不清楚業界的傳聞，或許能給對方善意的忠告，藉此拉近關係。或許也能問出布龍齊諾的事來。」

「如果對方是明知畫作是贋品卻仍經手買賣呢？多管閒事地提出忠告，搞不好會被從港邊扔進海裡喔。」

又不是黑幫。雖然這麼想，但在這個金錢以億爲單位流動的世界中，不能保證絕無可能。

「說到底，畫廊的作品是各自負責購入的。被騙而買到了贋品也是自己的問題，沒有必要提醒競爭對手這種事。」

透磨斬釘截鐵地說。

不過，倘若有人臨摹名畫並偽裝成真品販賣，那就是犯罪，不能就這樣置之不理。至於或許存在於此的布龍齊諾畫作是否可能為危險畫作，從社長平安無事這點看來，應該是沒有問題。但包含這間畫廊是否值得信任這點在內，她還想再調查看看。

「妳似乎不太能接受啊。」

彷彿看穿了千景的想法，透磨也一臉不滿地俯瞰著她。

「既然都來了，連杯紅酒都不能喝嗎？」

她因為氣憤，便從經過的侍者手中拿了酒杯。而透磨連忙搶了過去。

「妳還未成年吧？」

「我在英國就能喝。」

「這裡是日本。」

她在英國待了十年學習美術，直到兩個月前才回國。自己的年紀在那邊早已可以飲酒，一回國卻不能喝了，真沒道理。

「我知道，我又不是孩子了，不會知法犯法的。你如果想回去，就自己一個人回去啊。」

「妳穿著這身服裝，我不能讓妳一個人待著。」

服裝？千景確認自己身上的洋裝。黑色小禮服及紅色石榴石項鍊應該都合乎禮儀才對。

「我有遵守晚宴的著裝禮儀。因為你說要穿準正式禮服，我也不是穿晚宴服而是穿小禮服，有什麼問題嗎？」

透磨的眉間皺得更緊了。

「很完美，雖然令我感到不快。」

「不、不快？」

千景火冒三丈。

「既然如此就別看！」

「那是不可能的，因為妳待在我視線範圍內。」

「那我就從你視線範圍內消失！」

千景用力轉身背對透磨，走進派對會場的人群中。

對千景而言，布龍齊諾是令她在意的畫家。他留下許多大量使用圖像、充滿寓意的畫作，提供研究者各式各樣解讀的材料——這點自不用提，傳說他的作品亦包括至今仍未被發現，使用了圖像術的特殊畫作，正因如此才更令人深感興趣。

據說會為觀者帶來毀滅的受詛咒畫作——這類作品中使用了會引出特殊意涵的圖像術。被認

為與畫作主題或各自的元素無關的意涵會投射於潛意識中，可能因此觸發人們的自殺欲望或暴力衝動等，發生較危險的情況。將這類圖像嵌入畫作中的手法，正屬於千景的研究範疇。

由於這項技術及知識如今已經亡佚，在近代作品中並無藏有圖像術的可能性，但推測在中世至近世的歐洲，有不少畫家能夠駕馭這類特殊圖像。

布龍齊諾的未發現作品也經常出現在文獻中，並與持有者的不幸事件或意外相連結。雖然是否真為布龍齊諾的作品，抑或是筆觸相似的畫作這點尚未明朗，但世人將其傳為「布龍齊諾的虛幻畫作」。由於以受詛咒畫作之名被流傳下來，就連不知道圖像術的普通人也曾聽說過。

因此，不計其數的收藏家尋求著也許存在於某處的虛幻畫作。當然，專家也拚命地尋找這珍寶。

無論有多危險，若能找到，那作品想必會價值連城。宛如受詛咒的希望之鑽一般。

對於這次的企劃展，美術館矢口否認贗品的傳聞及受詛咒畫作的存在，這是理所當然的。不過，傳聞未見平息，甚至愈發擴散，或許也會令人產生「虛幻畫作或許會冷不防地現身」的期待。

與透磨起了口角後，千景順勢來到走廊，回過神來，自己已經走進了她不認得的通道中。有個房間的門開啟著。她下意識在房門口停下腳步。一幅冶豔的女子肖像畫映入眼簾。

不，那是「愛」。愛的象徵維納斯與青年丘比特親密相擁的畫作——《愛的寓意》，這是布龍齊諾的著名作品。

千景宛如受到吸引般進入房間，走近那幅畫。仔細一看，那並非畫作，而是壁毯。

織工精巧的美麗掛布閃耀著清漆般的光澤，從遠處看來就像油彩。宣稱在這裡看過布龍齊諾作品的人，是不是將這張壁毯誤認為畫作了呢？

維納斯與丘比特雖是母子，在這幅畫中卻宛如情侶般唇瓣相疊。丘比特的希臘文寫作 Eros，也就是「性愛」的象徵。周遭嵌有各式各樣意義的圖像，彷彿在詢問觀者「愛」究竟為何？

千景看得入迷，這時她突然意識到他人的氣息而倏地轉過頭。從那人晚禮服上的胸花飄來茉莉花的芳香。對方站在門口目不轉睛地盯著自己。

「對不起，這幅畫令我不禁欣賞得入迷了。」

千景連忙低頭致歉，她認為對方是畫廊的相關人士。

「不，小姐，看得入迷的人是我才對。妳比那幅畫更吸引人。」

他面帶淺笑這麼說，眼鏡後方的眼裡潛藏著某種情感。

＊

「異人館畫廊・Cube」位於可俯瞰大海的山坡上。千景與祖母共同生活在那幢洋房裡，而祖母從幾年前起，就出於興趣用其中一個面對庭園的房間經營畫廊兼茶館。展示於此的全是祖父

的作品，再加上座落在交通略嫌不便的地點，因此有時雖會有些熱情畫迷查過住址後前來，但就算客套地說，生意也絕不算興隆。

然而祖母對於能悠閒地沖著紅茶，烤著甜點，在祖父的畫作環繞下度過每一天的生活相當滿意。

千景選擇了回國與這樣的祖母一同過著回憶祖父的生活。雖然她在日本沒有什麼愉快的記憶，但唯有祖父母與這幢異人館，會令她回想起平靜的孩提時代。她認為能回國是好事，雖然待在英國一心埋首於圖像學研究的日子也相當充實，但回到日本，讓千景出乎意料地有種向前邁進一步的感覺。

十年前，祖父母帶著年僅八歲的千景前往英國，那是名為留學的逃避方式。若要真正與過去的事訣別，總有一天非得回到這裡來不可。

傷害了她的，是遙遠往昔的事件。雖然那已隨著時間流逝逐漸轉淡，總有一天將會消失吧。

——為了了解這一點而回來。

然而，在抵達那裡為止，或許還需要一點時間。

「咦～透磨竟然說了那種話？」

江東瑠衣提高音調，正要倒進杯中的薔薇果茶差點灑了出來。這是因為即使到了隔天，千景

的憤怒依然無法平息，於是半發牢騷地說出昨天的事的緣故。

「真令人難以置信！那套洋裝，類緊身衣風格的上半身及紗裙都非常適合千景啊！透磨的眼睛是不是有問題？」

在異人館畫廊幫忙的瑠衣，身穿滿是蕾絲及荷葉滾邊的神奇服裝，頭戴粉紅色的假髮。她自稱這是女僕風格，但千景卻覺得那就像法國的陶瓷娃娃。

「有問題的是他的個性啦。」

就連清爽的薔薇果芳香也無法平息她的焦躁。

透磨從以前起就會以冷靜的表情吐出惡毒的話語。他身為老字號畫廊的繼承人，孩提時代起就受到千景的祖父此花統治郎的疼愛，並教導他關於繪畫的一切。西之宮畫廊的前任老闆過世得早，據說統治郎當時也支持著剛繼承畫廊的透磨。基於這層緣分，透磨本身很清楚此花家對他恩重如山，卻仍對比自己小的千景口無遮攔。

話雖如此，在千景小時候，也只有他會當自己這個孩子的玩伴，她對透磨的態度似乎也相當強勢。雖然她幾乎沒有那時候的記憶了，但因為自己仍用與當時相同的態度與透磨相處，所以可說是彼此彼此。

「哎哎，千景。透磨畢竟身為畫商，贗品在市面上流通對他而言是不可原諒的事，他會因此焦躁也情有可原啊。」

祖母拿起茶杯沉穩地這麼說。目前異人館畫廊裡並沒有客人，眾人彷彿在小歇一般享受著喝茶時光。

「不可原諒？透磨可沒表露出那種感覺。他的態度平淡，對於調查布龍齊諾畫作的事也顯得興趣缺缺。」

「我記得他身邊曾有人上了贗品的當。雖然我只是稍微聽說，但總之他應該會覺得不可原諒才對喔。」

「但他卻遷怒於我的洋裝喔？」

「他是個不懂女人心的傢伙，原諒他吧。」

在靠窗的桌上寫著原稿的男人突然抬起頭來這麼說。

槌島彰，他似乎是個相當知名的占卜師。不但會上電視，還負責雜誌上的占卜專欄；但卻身穿豹紋夾克與紫色緊身褲，打扮相當花俏。

他的五官深邃、身材高大，在置身於英國風茶館裡，祖父所繪製的繪本原稿環繞下，彷彿熱帶草原的猛獸闖進彼得兔的紅茶派對裡般不協調。

然而他卻是這裡的常客，也是透磨的摯友。是透磨召集伙伴組成的，表面上是鑑賞畫作的社團，實為調查及收集美術品情報的「Cube」的成員之一。祖母與瑠衣，以及千景自己不知爲何也是成員之一。

即使沒有特別的事，Cube 成員也會聚集在這間同名的畫廊裡。包含今天不在這裡的透磨與名叫蜻蛉的兩名成員，一共有六人——似乎就是立方體（＊Cube）的六個面的意思。

「對啊，千景，透磨並沒有惡意喔。」

明明沒有惡意，卻對人說出「不快」這種話，豈不是更過分？但祖母似乎認為透磨是個優秀的好青年。

雖然無法接受，但現在的問題在布龍齊諾畫作的贗品。千景先壓抑住個人的憤慨說道：

「話說回來，昨天那間畫廊更令我感到在意了。雖然『布龍齊諾的畫』不過是壁毯，但那裡似乎打算收齊引人注目的名畫。鑑定會不會做得太隨便了？」

「裡面有看似贗品的畫作嗎？」

「我的意思是，那裡的作品太過齊全，齊全到令人懷疑當中是否有贗品的程度。」

「畢竟那間畫廊的名聲似乎相當不錯，資金也很足夠吧。欸，千景，白金繆思沒有人介紹就無法進去，聽說內部裝潢相當豪華，這是真的嗎？」

「嗯，相當華麗，感覺砸了不少錢在上面。」

這間畫廊位於市內精華地段的大廈高樓層裡，單是要維持營運就相當辛苦了，但甚至還有舉辦豪華畫展及派對的餘力。

「畫廊靠的並非外觀，而是信用。現在的那間畫廊真的和以前不一樣了呢。」

改朝換代後的新生白金繆思，似乎令祖母感受到了不協調之處。

「哎，那也是畫商的力量。也就是說領教到了第二代社長的能力啦。」

彰也說出與透磨相似的話來。

「一旦失去信用，就沒那麼容易能取回。雖然要防範贗品混入有難度，但若是正派經營的畫廊，可是會答應如果不是真品就退款，謹慎地做著買賣。」

贗品會一點一點地玷汙真品。所謂的詐欺行為並非僅是騙人錢財而已。若是贗品被收藏於美術館，流存後世，畫家的本質就會混入錯誤解讀及資訊，並持續欺騙未來的人們。

*

這是個無風的夜晚，連庭院裡的竹葉都沒發出沙沙的搖動聲。即使因為有點熱而打開窗戶也沒任何意義。話雖如此，也不到要開冷氣的程度。

透磨從冰箱拿出罐裝啤酒大口灌下，走上二樓後再次坐回書桌前。他在獨自居住的獨棟房屋裡，從剛才起就一直盯著電腦看。

他等待著的郵件寄來了。透磨正打算開啟郵件時，玄關的門鈴響了起來。出現在對講機螢幕上的，是比著「耶」手勢的彰。透磨咂嘴，將手邊附有保全系統的門鎖解除。

雖說是意料之中，但再次開啓的郵件內容果然是令他期待落空的文句。

『沒有關於布龍齊諾的新情報，我會繼續調查。』

透磨從許久之前起，就一直在追查據說使用了圖像術的布龍齊諾虛幻畫作。這想必是令全世界的畫商夢寐以求的作品，而透磨其實也是其中之一。美術館那關於布龍齊諾的新傳聞，讓他期待這或許是新的線索，但看來果然沒那麼簡單。

「倘若布龍齊諾的虛幻畫作再也不會現於世間，那樣不是比較好嗎？透磨嘆了一口氣。

「蜻蛉先生究竟是何方神聖？」

彰的聲音從身後傳來，透磨關閉了郵件畫面。

「不清楚，經歷一切不詳。」

「不知是男是女，年齡與經歷均不詳，僅存在於網路上的美術品買家。不過透磨，你曾經見過對方吧？」

透磨轉身與彰四目相接。彰與其說是占卜師，更像是看穿對方心思的心理諮商師，要對他有所隱瞞是很困難的。不過，彰並不會隨便揭發對方不想被碰觸的事。這個問題單純只是出自他的好奇心吧。

「沒有。」

「是嗎？」

即使明知是謊言，他仍沒有追問下去。似乎是理解了透磨不打算透露任何事的意志。

「我請他調查關於畫作贗品的傳聞。」

「有那麼多嗎？」

「說到底，那並非浮上檯面的事。在不知情的情況下得到了贗品的畫商想必會保持沉默，而有些贗品連鑑定師都未必能看穿。話雖如此，卻還是傳出這類傳聞，我很在意這點。究竟是數量相當多呢，抑或是刻意放出的傳聞呢？」

「若是莫名地忐忑不安的程度，那就跟我的占卜差不多嗎？」

「不是，你所做的是事先調查及心理諮商。所謂的靈感只是作作戲罷了吧。」

「別這麼說嘛，這可是商業機密。」

「總之，一旦與畫作有關聯，我就會不可思議地有種畫作在推動著自己般的感覺。在遇見好畫之前，總會有種被吸引往某種方向的感覺。比如說經常看見同一個作者的畫作，或是在前往平時不會去的地方時掌握某種契機之類的；另一方面，我也會有種警告般的預感。倘若明明是椿好生意，我卻提不起勁時，凡是一簽約就一定會後悔。」

將似乎是他買來的零食擺放在矮桌上。

「潛意識會比表層意識接收到更龐大的資訊，這會影響到人的行動與選擇。大家都在未察覺的情況下受潛意識牽引並順應而動，就像在狂浪之間的水母般。即使自以為有在撥水，卻一點用

處也沒有。」

彰打開與透磨同一個牌子的啤酒罐，似乎是他擅自從樓下冰箱中取出的。

「不過，潛意識如果會決定行動，那麼或許也會基於深達內心深處的願望，令人下意識地朝那個方向前進吧。」

彰傻眼似的聳聳肩。

「你有那樣深切的願望嗎？」

「如果要說『無論如何都想得到的畫作』，那我有。」

「你那分辨畫作的能力，能不能分一點到避踩女人的地雷上啊。」

「你指的是什麼事？」

「聽說你在昨天的派對上，對千景說出『不快』這樣的話來？」

透磨全身無力地鬆懈下來。看來他對於自己惹怒千景一事有所自覺。

「她還在生氣嗎？」

「還在生氣。」

「我並不是針對千景小姐。」

「你是不滿意那件洋裝？」

「那件洋裝胸前開得太低了。」

「我想也是這麼一回事，但你是不是說明得不夠充分？」

「你是要我說明因為『令人不知道該看著哪裡所以感到不快』嗎？」

「少說謊了，是因為『她被其他男人看著所以感到不快』吧？」

「……無論如何，那麼說了也只會讓氣氛變得更險惡吧？」

「應該會吧。不過，既然你能如此判斷，打從一開始就應該閉嘴吧。」

完全正確，但只會令他彆扭。

透磨不由得將視線移到牆上的一幅畫上，而彰也順著他的視線望去。

「那是統治郎老師的作品吧。模特兒是千景嗎？」

「誰知道，畢竟是背影。」

那是幅女性背影的畫作。女子獨自漫步於荒野中，長髮與裙襬隨風飄揚，但長相與年齡不詳。

無論模特兒是不是千景似乎都沒什麼意義。這是統治郎何時送給自己的呢，是大學畢業時嗎？

「透磨，你打算遵守與老師之間的約定嗎？」

那是個重要的約定。對方希望他能一輩子陪伴著千景。而他點頭答應了。

「因為這是約定。」

彰用手撐著臉頰，懷疑地看向透磨。

「那算是戀愛之情嗎？」

究竟是不是呢？透磨輕輕搖頭。

「比如說……如果有人要在你眼前割毀蒙娜麗莎，你會挺身保護吧？」

「才不會哩。」

透磨無視於彰的吐槽。

「正因為有那樣的價值，所以必須設法守護其免於任何傷害。就是這種感覺。」

彰似乎難以理解，但透磨並不會將自己的感情以其他言語表現。

不，應該說他以前就是如此嗎？

即使不具戀愛之情，依約守護千景也沒有任何不妥。無論她對透磨的想法如何都沒有關係。

蒙娜麗莎的心情與其價值又有何關聯？他原本是這麼想的，但這陣子卻變得不太了解了。

在實際與千景重逢後，愈是與她相處就愈發混亂。她現在仍是珍貴的藝術品，不僅是外表引人注目，還是能意識到圖像術所表現的根本情報，並加以掌握的罕見存在。

她那雙能窺視詛咒人的畫作靈魂深處的憎惡意涵的眼眸，至今究竟凝視著何等殘酷的魔物呢？

千景總能凜然地談論美術。然而她仍如同平凡少女般脆弱、不穩定且充滿破綻。

對於自己在男性眼裡究竟是什麼模樣，她毫無自覺。

透磨開始察覺，千景已經不是孩子了，要僅止於鑑賞美術品般看著她是件難事。要讓已完成

畫作中僅呈現背影的女子強行轉過身是不可能的；然而要叫住活生生的女性並碰觸她卻是辦得到的——如果想這麼做的話。

如此一來，就會開始有所改變。

這改變究竟是好是壞，他並不清楚。

『你很喜歡嗎？那就帶回去吧。』

見到透磨對那幅女子背影的畫看得入迷，統治郎這麼說，將作品送給了他。當時透磨所想像的，千景長大後的模樣，與現在的她分毫不差。他為什麼會這麼想呢？

手機響起。透磨彷彿要從彰抛過來的難解問題中脫身般，連忙伸出手去。

電話另一頭傳來了久違的聲音。

講完電話，透磨站起身來。

「我出門一趟，志津香到附近來了。」

「咦？志津香，是那個志津？你大學時代的……」

「她似乎有事想找我商量。」

「那找她過來這裡不就行了？」

「我不想讓任何人進來這裡。」

「難不成你們交往時，你都沒帶她回來過？」

「沒有。」

彰一臉難以置信的神情。就連彰都這麼想了，自己果然是相當奇怪的人吧，但自己或許是心甘情願變成怪人的。這是為了能夠稍微接近那個人——那個並非自願，卻仍行走在孤獨道路上，無人並肩同行的人。

也為了與統治郎之間的約定。

「說到底，那我呢？我總是可以隨意進出耶。」

「你是非法入侵。」

「喂喂喂，話說回來，為什麼你不想讓任何人進入這裡？對了，我本來是想來借住的。」

「借住？你的公寓呢？」

「我被狗仔隊盯上了。週刊雜誌上刊載了我與名模的密會疑雲。結果一群想拍照的人就聚集在公寓周遭⋯⋯」

「因為你是非法入侵的，隨你高興吧。」

透磨只說了這句，就走出房間。

＊

此花家的洋房有著白色外牆搭配巧克力色屋頂，從山坡下眺望也相當醒目，周遭有茂盛的綠意環繞；還有寬廣的庭院，這塊區域是祖母引以為傲的英式庭園。薰衣草、鼠尾草與可愛的花朵們一同散發著清爽的芳香，紫丁香垂掛的陽臺腳邊的草坪也十分舒服。

千景原本想在那裡讀書，卻演變成在陽臺上的桌邊與板著臉孔的透磨面對面的情況。雖然煞費心思避免待在視線範圍內，但實在相當困難。

他會露出那種表情，是因為千景持續無視他。

「妳差不多可以跟我交談了吧？」

千景默默地繼續翻著頁。

「我有話想說。」

因為對方一直盯著自己看，令她分心。

「妳還在為派對上的事耿耿於懷嗎？」

看來他似乎無意道歉。

「妳的頭髮上有毛毛蟲喔。」

「咦？討厭！拿掉牠！」

「騙妳的。」

千景一瞬間愣住，這才回想起自己打算貫徹沉默的事，試圖若無其事地調整坐姿，但看見揚

起笑意的透磨，她再也無法繼續保持沉默下去。

「做什麼，我不會聽你說的，請回吧。」

「我想請教圖像學家的意見。」

「我現在正在休假。」

「只是沒有工作而已吧。」

「但我是王立美術學院的會員，也任職於國際圖像鑑定協會。如果你想諮詢，請透過這些單位。」

透磨對千景的話置若罔聞。

「……在哪裡？」

她總算有反應了。只要一提到圖像術的事，她就無法無視。

「在某名收藏家的收藏品之中。對方似乎在去年過世了，在病榻上，他一直重複著夢囈般的話語：有幅畫與自己的收藏品不相稱，若是不加以排除就會有壞事發生。但他的遺孀不知道他指的究竟是哪幅畫，因此相當傷腦筋。」

「收藏品的內容呢？有特定的畫家？抑或是特定的主題？」

千景探出身子。她知道只要一開口，就會被透磨牽著鼻子走。所以才會不做任何回應，但現

在後悔也來不及了。

「畫家及筆觸都不一致。他的夫人對繪畫一竅不通，但聽到會有壞事發生，想必感到不安吧。

似乎有人告訴她世上有看了就會導致不幸的畫作存在，這令她手足無措。」

若是美術界的相關人士，聽說或許是使用了圖像術的畫作，也會回絕鑑定畫作的委託吧。

「所以，事到如今才來找你商量？」

「我認識的人似乎與那位夫人在工作上有來往，因此在偶然間聽說了這件事。要那位夫人對

過世丈夫的請託置若罔聞想必也很難受。所以才會想助對方一臂之力。」

透磨將照片排列在桌上。從油畫到版畫，形形色色共有十幾張。

「因為死者曾將收藏品的相簿帶到醫院每天欣賞，我就將照片借了過來。他的家人原本連碰

觸照片都有些抗拒，於是我就告知看了照片也不會有問題的事。」

圖像術若是不看真跡就起不了效果。原因眾說紛紜，但或許是照片很難連顏色微妙地混雜的

情況及運筆等資訊都呈現出來的緣故。因為畫面所傳達的畫家氣勢及呼吸，都是傳達至人們的潛

意識，構成特定意涵的重要因素。

「嗯～話雖如此，總覺得盡是些噁心的畫作呢。收藏這種畫作，怎麼看都會發生壞事。」

瑠衣探頭看著照片。或許是因為畫廊生意清淡，不僅是瑠衣，連祖母也對這邊的話題感興趣

而走過來。

「這是骷髏，這幅畫的則是墳墓，這人的興趣真怪。乍看之下畫風及年代似乎都不盡相同，千景，妳知道這是什麼樣的收藏嗎？」

千景緩緩頷首。

她像在玩卡片遊戲般在桌上滑動十幾張照片，從中挑選出三張。

「比如說這幅畫中所描繪的事物，瑠衣小姐應該也知道吧。這是現在仍普遍被使用的，相當著名的圖像喔。」

瑠衣馬上就察覺了。

「啊！死神！」

兜帽深深地蓋住頭部，身穿長袍的人影手握著大鐮刀。有的潛藏在背景的樹蔭中；有的從建築物的窗戶往下俯瞰；有的如旅行者般走在路上。雖然是各種不同的畫作，但全都是象徵著「死神」的身影。

「這是自中世起就被用來作為象徵『死亡』的圖像喔。在日本雖然稱為死神，但並不是神明，就只是『死亡』本身的象徵。」

「咦？是這樣啊，我還以為死神是類似惡魔或妖怪般的存在呢。」

「基本上，『死亡』為骷髏的姿態，而既定的標誌則為手中握有的鐮刀。當然，鐮刀帶給人毫不留情地割除生命、青春、未來的印象。在西洋畫中，會將抽象的概念擬人化。正義、賢明、

真理、嫉妒、怠惰……都各自擁有多得數也數不清的擬人形象。而『死亡』也是其中之一。」

「也就是說，長袍雖然蓋住了臉和身體，但底下其實是骷髏嘍。」

「圖畫強調了鐮刀，所以應該是這樣沒錯。無論畫中的骷髏是否有穿衣服，只要描繪出骷髏，就已經包含『死亡』的寓意了。」

「那這個也一樣呢。」

祖母從其他照片中挑出幾張，與一開始挑出的三張並排在一起。每一張都是明顯地繪有骷髏的版畫。

「是『骷髏』之舞啊。」

那是以如透磨所說的範疇說明的一連串畫作。是骷髏潛藏在縫製衣物的主婦、讀書的學者、用餐中的貴族、散步中的男女等過著日常生活的人們身邊，牽起其手，準備帶走這些人的場景。

「看起來不像是在跳舞啊。」

「也有許多正在跳舞的畫作喔。似乎是與起於中世歐洲蔓延的黑死病慘況相關的記憶，促成這種畫作的流行。潛藏在日常生活中的『死亡』，會無一例外，接二連三地襲擊任何人。或許是將死亡近在眼前的恐慌所造成的狂亂與『跳舞』的印象重疊了。」

無論身穿多麼華美的衣裳，無論擁有何等傾國傾城的美貌，一旦死亡，一切就是枉然。無論是富翁或是窮人，都一樣會被帶進墳墓。

「也就是說，他的收藏品是『死亡』嗎？這麼一來，所謂不相稱的畫作，就是沒有『死亡』的畫作嘍。」

彰也一起圍到了桌邊，不知道是什麼時候來的。

在花團錦簇的向陽處庭園中，凝視著骷髏畫作的 Cube 成員們全都一臉嚴肅。

「那麼剩下的畫作，雖然當中沒有骷髏，但應該只有一幅畫是不屬於這一類的嘍。」

「應該是這樣沒錯。」

年輕女性的肖像畫、在樹蔭下休息的男子、陷入沉思的農夫、小船漂流其上的河川。祖母目不轉睛地盯著後說道：

「啊，我知道了，這幅女性肖像畫，畫中女子腿上的書本上寫著的文字是『memento mori』對吧？」

千景頷首。

「這是拉丁文，意思是勿忘死亡。這是與死亡有關，經常被人使用的警語，因此會在教堂或墓碑上看見這句話。」

「那麼這幅也是與『死亡』有關的畫作啊。因為雖然沒有大鐮刀，但背景的窗邊放有沙漏。」

「跟沙漏為什麼有關呢？透磨。」

「沙漏與大鐮刀相同，都是死神的標誌。因為生命如流瀉的沙般轉瞬即逝。對吧，千景小

「姐?」

「你說得沒錯。」

「喔,那麼農夫也是『死亡』的表現。」

彰這麼說完,瑠衣偏了偏頭。

「這不是普通的鐮刀嗎?跟死神的鐮刀長得又不像,只是一般的農具吧?」

「瑠衣小姐,這與大小無關,只要有鐮刀就有意義了。」

那是一幅坐在民房屋簷下的長凳上的老人畫作。農具隨意地擺放在一旁,他將手放在鐮刀上。而沙漏在這模素的景象中則顯得突兀,但對畫家而言,一定有他非畫不可的原因在才對。

千景沉思。彰接著又說:

「既然如此,剩下的就是樹蔭與河川的風景嗎?」

「樹蔭這幅畫中有『死亡』喔。你看腳印。」

透磨指著的是殘留在土壤上的小小腳印,從照片上非常不容易看出來。然而仔細一看,就會知道畫家所畫的是骷髏曾走過的腳印。

「哎呀,那麼這個人已經死了呀。」

祖母似乎覺得畫中的人物很可憐而雙手合十。他並不是在沉睡,這是悄悄靠近的『死亡』正要奪去他性命的瞬間。

「所以到頭來，與收藏品不相稱的是河川的畫作嘍。既沒看到骷髏，也沒有鐮刀或沙漏。」

「只有這幅畫是新作品。這是五年前繪製的，畫家名叫相原敬子。」

「日本人？很有名嗎？」

「不，完全寂寂無名。」

「其他的似乎都是古畫，果然只有這幅畫的性質相異呢。」

「不，不是這幅。」

千景斷言。

「如同瑠衣小姐所說，這幅畫中並沒有『死亡』的擬人形象，但當中有意味著死亡的圖像。」

就是小船以及對岸隱約可見的樹林，那是柏木。」

「我記得『搭船渡河』是眾多文化圈共通的死亡意涵吧。」

「哦～原來西方也有三途川啊。」

「既然如此，透磨，這些是全部了嗎？也就是說並沒有與收藏品不相稱的畫作啊。」

「不，我想千景小姐一定是已經知道答案了。」

透磨露出淺笑看向千景。他是個以對人施加壓力為樂的討厭男人，不過這次透磨似乎並非是在取樂。

「嗯，輕而易舉。」

千景打算反將他一軍，也看了回去。

「只有一幅畫與收藏品不相稱，就是這幅屋簷下的農夫畫作。這幅畫中的意涵並非『死亡』，而是『時間』。」

「咦？為什麼？」

「鐮刀與沙漏原本都是『時間』的標誌。這原本是指希臘神話中的時間之神柯羅諾斯（＊Chronos），但後來這形象與名字發音相同的農耕之神克洛諾斯（＊Cronus）相融合，而成了拿著鐮刀的老人姿態。在經過幾百年後，人們仍稱之為『時之翁』，老人就這樣成了『時間』的既定象徵了。」

「原來如此，怪不得這幅畫中的老人看起來不像農夫，他那留著長長的白鬍子陷入沉思的表情，看來倒像是位老賢者。」

「是的。如果只有鐮刀及沙漏，還無法判斷究竟是象徵『時間』還是『死亡』，但若是有個老人，這老人還手握著鐮刀，那就毋庸置疑地是指『時之翁』。只有在這時候表現的是『時間』喔。」

繪畫真不可思議。單看一個圖像就能夠聯想到無數詞彙。而將其統整後，圖像又能歸納為一個意思。

以畫述說，用畫學習，靠畫領悟，花費時間累積、培育，千景深受這豐富的意涵之海吸引。

使用了圖像的寓意畫既難解讀，解釋也眾說紛紜，但千景仍盡力試圖讀取向自己的直覺訴說的內容。

那是無法解釋的朦朧感覺，也難以訴諸言語。即使如此，仍擁有在內心深處刻畫強烈印象的力量。

圖像術恐怕就是在這種地方起作用的。與圖像學、圖像解釋學不同，圖像術會影響深層心理，若試圖用理論解釋就會造成誤判。

話雖如此，當然也不能單靠感覺。若要解讀，仍然得先理解掩蓋於圖像術表層的圖像學、基督教文化或異端意涵等才行。

圖像術經常被歸類於諾斯底主義或鍊金術等異端的圖像之中，因為這種乍看彷彿有魔力的思想，是由被稱為異端分子的團體研究、分析並作為知識積累而成的。

然而，那最初其實是在漫長歷史中，接觸了各式各樣文化後形成的意涵，對人們來說是更根本的事物，並會直接影響心理。

那會比試圖分析散落各處的圖像的自身意識更迅速地闖入腦中，支配思考或感覺。存在於潛意識的事物會比意識得到的事物更加強勁。幾乎所有人類的行動或選擇都是在下意識中進行，而與其他感知相比，視覺更能傳送壓倒性多數的情報到大腦中。

正因如此，在解讀圖像術時，必須同時控制直覺與知識兩種層面。

這幅畫當中是否如同持有者接到的忠告，使用了這種圖像術呢？

好想看。正因為現存的畫作中使用了真正圖像術的作品相當罕見，使得千景更加渴望親眼目睹。這究竟是因為身為圖像學家渴求研究對象呢；抑或是單純地感興趣？她自己也不知道。如果可以，她希望能遍覽現存於世上的所有圖像術。

「但是透過，單看照片無法確認畫作是否含有危險的圖像術。曾實際目睹的只有已故的收藏家本人嗎？賣畫的人呢？周遭的人呢？有沒有發生什麼實際災害？」

「沒有。」

「咦？」

「其實死者的家人也在死者生前看過好幾次，但據說都沒有發生任何問題。」

「但是，他曾說過這是危險畫作吧？」

「死者說的是會發生壞事。收藏家本人十分有自己的堅持，希望自己的收藏品是完美的。或許是他在醫院裡欣賞畫作照片時，突然察覺只有一幅畫不對勁吧？會不會是因為在意這點，才會夢魘呢？或許是因為擁有其他意義的畫作混在收藏品中，讓他覺得會死不瞑目吧。」

她下意識站了起來。

「喂，你騙了我吧！」

「我只是如實傳達聽說的內容而已。」

真愛顧左右而言他。

然而如果這是與圖像術無關的作品，或許還比較好。只要壓抑住想看的高昂心情就能冷靜下來。

沒有人因此受害才是好事。

千景深呼吸，試圖沉住氣。

說到底，使用了強烈圖像術的畫作十分稀少。由於使用了與遭基督教鎮壓的信仰或學問相通的意涵，因此到近世為止，這類畫作多被悉數燒燬。即使躲過那樣的時代倖存下來，也只有毀滅的命運。若是被發現由於畫作的緣故而發生怪事，這樣的作品要流傳幾百年並不容易，因為多半會遭到某處的某人因害怕而銷毀。

既然無法繪製新作品，想必這類畫作會隨著時間流逝而完全佚失吧。除了美術館答應半永久性地在避人耳目的情況下保管的作品之外。

「關於圖像術，為防萬一，還是請對方讓我們看看實品比較準確。我會試著去拜託。」

這麼一來就能明白了。千景壓抑下憤怒。整理好心情後，她便察覺了從剛才起就一直令她在意的某件事。

「透磨，關於小船的畫作，這種空氣感⋯⋯你不覺得最近在哪裡看過嗎？」

「這個嘛，並非是類似的畫作，而是空氣感嗎？單就這點而言，我並沒有印象。」

「比如說在前陣子那間白金繆思畫廊⋯⋯之類的。」

覺嗎？

「那裡並沒有展示無名畫家的畫作。」

正是如此。若是太過相信直覺，有時也會反常地搞錯。她漸漸地沒了自信。

「說的也是，是我誤會了。」

「如果妳在意，我會去調查關於畫家的事。」

透磨這麼說，站了起來。

「透磨，難不成這就是你前女友找你商量的事？」

彰一邊將畫作的照片一張張拿起，唐突地這麼問。一瞬間，透磨身上彷彿散發出殺氣，是錯

「彰，差不多該走了吧。」

「咦？要上哪兒去？」

「你不是有事嗎？你忘記了？」

透磨惡狠狠地瞪著彰，令他表情扭曲。

「啊～對對對，我想起來了～鈴子夫人，雖然很遺憾沒能品嚐到派，但我今天就先告辭了。」

「哎呀，就快烤好了耶，你們倆都要回去了嗎？還真忙碌。」

透磨突然慌張起來，硬是帶著彰離開了。

究竟是怎麼回事？千景只是側了側頭。

「透磨很罕見地動搖了吧。」

瑠衣說。

「他動搖了呢。」

祖母也這麼說。

「瑠衣小姐，是什麼『錢女有』？」

對於剛回國不久的千景來說，還有許多她聽不慣的詞彙。且因為在英國時只會跟祖父母用日語交談而更是如此。然而瑠衣卻一臉苦惱地含糊其詞。

「咦？呃⋯⋯這個⋯⋯」

「就是『從前的情人』喔。」

解釋的人是祖母。

「透磨有過情人？」

見到他那種討人厭的態度與言辭，怎麼還會有女性對他有好感呢？還是說，他這種態度僅是

針對千景呢？

「就算有也沒什麼好稀奇的吧，透磨應該很受歡迎喔。」

千景心不在焉，連祖母的話也沒聽進去，兀自陷入沉思。

透磨會因為彰的話動搖，是因為他至今仍難以忘懷對方嗎？既然如此，透磨接受千景祖父的

請託，就不是因爲失戀的反動嘍。

祖父統治郎在過世前似乎曾拜託透磨娶千景爲妻。這段可說是遺言的話語也寫在給千景的信中。對透磨而言，這是自己的恩人——祖父的請託，他想必不能拒絕。然而，透磨從未對千景提起這件事，千景自己也噤口不言。她認爲，雙方都別提起這件事一定比較好。

回國後，睽違十年不見的透磨與從前並沒有不同。冷淡地說著想說的話，以惹毛千景爲樂。

一與他交談就會感到火大。但他也有可靠之處。

七歲時，千景曾被捲入擄人勒贖的綁架事件中，年幼的她將關於這件事的記憶連同自己曾仰慕過透磨一事忘得一乾二淨。千景有很長一段時間認爲自己與透磨只是認識，並對於與對方相處感到不自在。然而，現在她逐漸察覺對方似乎從以前開始就是自己親近的對象。

從千景懂事以來，透磨就如同祖父的學生般跟在祖父身邊了。他們多次見面、交談，千景大概把對方視爲玩伴。雖然與同年紀的孩子遊玩很無趣，但只要跟透磨在一起就會玩得很開心——她當時是這麼想的。

由於千景還只能回想起片段，因此沒什麼眞實感，但她至今仍親暱地直呼他「透磨」，並不因此感到不協調。

一邊想著，千景的目光落到手腕的墜飾手鍊上。那是祖父送給自己的護身符，也是讓她與透磨連繫在一起的物品。

或許，她與他之間如今仍剩下這條細細的手鍊連繫著彼此。

千景在孩提時代或許就將透磨視為特別的人了。然而現在複雜的情感交雜，她強烈的警戒心驅使著她避免自己與透磨太過接近。

以那起綁架事件為分界，千景的內心缺少了最重要的一部分。離婚的雙親都不願撫養千景的事，也因為她遺忘了對他們的感情而讓自己不至於絕望。千景雖然憎恨雙親，但並不感到悲傷。

而千景遺忘的情感，或許不僅是對父母的親情，也包括了愛戀之情也說不定。

因此，即使祖父如此希望，她也無法再度對透磨抱持特別的想法。她不能喜歡上任何人。她對透磨所抱持的感情，已連同她與透磨之間親密的記憶一同消失了。

2

留下的畫作與未留下的畫作

這是多麼悲哀的畫風啊。千景將唯一一幅沒有骷髏及鐮刀的小船畫作照片放在眼前，像個孩子一樣躺在祖父工作室的地毯上。

即使同樣以「死亡」為主題，其他作品的情緒也不如這幅畫滿溢。畫家終究只是在描繪他人的，抑或是寓意上的死亡；但唯有這幅畫，是畫家在面對自身的死亡。

乍看之下，這是幅美麗的風景畫。河上沒有一絲漣漪，平靜得可以倒映出周遭景致。小船似乎無人乘坐，只是逕自漂流河上。連畫家也不曉得那艘小船要往哪裡去嗎？對岸的柏木宛如在對人招手搖曳著。河上無風，而柏木卻隨風招展。

那令人感到十分悲哀。

「千景，小京來嘍。」

祖母的聲音從樓下傳來。她坐起身，這時京一也正好從門外探頭。

「嗨，妳在做什麼？冥想？」

「看起來像嗎？」

「京哥，你今天來得真早。工作忙完了嗎？」

「妳小時候經常在這裡躺成大字形吧。妳當時總是說自己在冥想，不是嗎？」

千景不記得了。不過只要躺在祖父的工作室裡，的確不可思議地能讓精神集中。

阿刀京一是千景的遠房表哥。他從以前起就經常為了祖母做的點心及料理而來到異人館，現

在也還是常來這裡用餐。

「不，還沒，不過我有點事想來問妳。」

他穿著工作服裝——一身樸素的西裝及合宜的領帶，也在地毯上坐了下來。修得短短的頭髮及曬得黝黑的臉都和十年前完全一樣，就像個少年。

接著，京一從口袋中拿出照片。擺在千景面前的又是「畫作」的照片。

「這是畫作的一部分。如果是妳，應該會知道作者或標題吧。我記得爺爺曾說過，只要是妳看過一次的畫，就連細節都不會忘記。雖然我也請美術大學的老師調查過，但實在太花時間，而且沒有著落。」

這些照片的內容全是畫作的一部分。而且燒得焦黑，模樣悽慘。這些照片拍到的是作品燒剩的部分。

「我只會知道自己看過的畫作喔。」

「我在想，如果這些是名貴的畫作，或許有可能是犯罪事件。」

「是事件嗎？」

千景平時完全忘了京一是一名警察。這是因為自己把他當成親戚的大哥哥相處，他不但有著一張娃娃臉，個性也有些悠哉，與周圍有些不協調；再加上他沒什麼自覺，完全依照自己的步調行事，實在看不出是從事那類嚴肅職業的人。如果說他還是個學生，相信反而不會有人懷疑。

「目前已知的只有無人倉庫遭原因不明的火災燒燬一事而已。」

千景拿起照片。

京一想知道的應該是這起事件是不是為了燒燬畫作吧。雖然不清楚燒燬有價值的畫作的目的為何，但若是沒有價值的畫作，應該就沒理由要連同倉庫一起燒燬。

「我認得的有夏卡爾、特納、羅蘭珊、盧梭⋯⋯」

「咦？全都是些知名畫家不是嗎？」

京一彷彿懷疑發生大事般挺起身子，千景接著補充⋯

「⋯⋯的臨摹畫。」

「也就是說，這是贋品嗎？」

「不，臨摹與贋品不一樣。想當畫家的人都會藉由臨摹名畫來學習技術。這間倉庫應該只是擺放了這樣的作品而已。」

「哦，不過如果臨摹得維妙維肖，乍看之下不就無法辨認真偽了？這樣不會造成混亂嗎？」

「這些畫的尺寸跟真跡應該不一樣才對。而且，名畫的收藏地點應該都很明確，這些畫也全是如此，不可能被擺放在附近倉庫裡。此外，其他畫作我沒看過，八成是現代作品，不過因為並非我的專業領域，我不太清楚。這部分我想透磨應該會比我清楚才對，因為他也會經手現代美術品。」

一聽見透磨的名字，京一就皺起了眉頭。

「嗯～西之宮啊，真令人提不起勁。」

他們倆是同學，而且經常在此花家碰到面，但兩人的感情很差，倒不如說是對彼此敬而遠之。京一總是盡可能地避開透磨，而透磨一見到京一，態度就會比平時還要辛辣。這之中並非有什麼特殊原因，似乎單純只是個性合不來罷了。

「只要一看到那傢伙的臉，我就會憂鬱起來。因為他總是滿不在乎地講出他想講的話來不是嗎？比起遭上司怒罵，那傢伙討人厭的程度更加令人厭煩。」

「那是因為你總想惹我發怒。」

透磨的聲音傳來，令京一吃驚得幾乎要跳起來。走進工作室的透磨捧著放有紅茶的托盤，一臉不甘願的模樣。

「你這是找碴。」

「哦，你沒有意識到自己剛才正在背地裡說別人壞話嗎？」

「不，那是……」

彷彿要撞開支吾其詞的京一，透磨插進兩人之間，將托盤放在地上。

「鈴子夫人要我順便端上來。」

口氣似乎相當厭煩。而且，紅茶只有兩人份。

「阿刀應該不需要吧，聽說你馬上就要走了。」

「我可沒說。」

「啊，對了，你需要我的建議是吧？」

「不必了，我不信賴你。」

「阿刀，你知道相原敬子這個新人畫家嗎？」

「啊？為什麼你會問起這個人的事？」

「因為千景小姐說她很在意，所以我稍微調查了一下。她從縣內的美術大學畢業後，似乎一邊當高中講師一邊作畫，但她卻在上個月突然暴斃了。聽說警方前往她居住的公寓做了許多調查，因此街坊鄰居都在議論紛紛，懷疑是不是發生了什麼事件。」

明知道與自己水火不容的京一在工作室裡，透磨還特地進來，就是為了詢問這件事吧。

「發生了什麼事？」

京一刻意地轉過頭去，不願回答透磨的問題。

「這種事不能對局外人透露。」

「對了，如果想請教千景小姐的建議，似乎必須透過國際圖像鑑定協會這個單位才行喔。而

那是繪製小船畫作的人。透磨看向千景。

像小孩子吵架般賭氣，京一將畫收了起來。這時透磨出其不意的詢問：

剛才的問題則會被收取高昂的仲介費。」

「咦？真的嗎？其實我們的必需經費有限……」

「如果你願意說出來，或許就能靠千景小姐美言幾句而抵銷。對吧，千景小姐。」

「咦？對……」

「我知道了。不過，不能說出去喔。」

那麼輕易就把透露的話信以為真，真的能做好警察的工作嗎？不過，本性老實的京一比透磨要好上太多了。千景心想。

「相原敬子是自殺的，她吃下過多藥物自盡。她的精神狀態原本就不穩定，那藥物便是因此取得的。房間有上鎖，也有留下遺書。因此似乎是自殺沒錯。」

「原因是？」

「不知道。她在遺書中只有向家人致歉。」

「畫作呢？房裡有她繪製的作品嗎？」

「這個嘛……沒有。房裡半本素描簿，甚至連畫具都沒有。調查了她的經歷，也頂多只能知道她是一名畫家而已。」

她如果想不開，很有可能會將自己當時的心情畫進作品中。千景看到的小船畫作雖是暗示死亡的畫，但若有更近期繪製的畫作，或許就能推測她的情感。

死。

千景感到氣餒。如果她把一切都處理掉了，代表她已有相當的覺悟，並非因為一時衝動而尋

她再次注視剛才所看的畫作照片。乘坐在小船上的是她的靈魂嗎？

畫了這幅哀傷畫作的人已經死了。

「對了，不過事後有找到唯一一幅畫，不知為何被藏在衣櫥深處。是她的家人在整理遺物時，發現了一個疑似沾有血跡的包裹而聯絡警方的。不過，那似乎只是顏料之類的紅色，包裹裡的畫被人用紅色顏料塗上厚厚一層，勉強能夠得知的資訊只有那是幅看似年代久遠的畫而已。不過還是不能改變她是自殺的事實。」

「看似年代久遠？是怎樣的畫？」

「這個嘛，我並沒有看到。不過剛才提過的美術大學老師說是類似布龍齊諾風格的畫作。但住在公寓裡的年輕女子不可能持有真跡，再加上也有不像布龍齊諾的部分，所以應該是別人繪製的模仿畫吧。」

「我也想看。」

「我想看看。」

不過一旦聽到布龍齊諾，就讓他們回想起關於美術館展示品的傳聞。

出乎意料地，連透磨也表現出興趣。

「所以說，局外人……」

「請讓我與遺族聯絡，說西之宮畫廊想爲其鑑定。如果是年輕畫家的遺物，相信家屬也很在意那是怎樣的畫作吧。」

「嗯，如果是這樣的話……」

雖然有些不情願，京一還是勉強同意了。

「不過千景，妳爲什麼那麼在意相原敬子？」

「因爲她的畫……她的作品很吸引我。」

與其說是畫作的魅力，不如說是潛藏於深處的某種事物。說到底，圖像學也是畫家塗抹而成的想法結晶。除了像解讀密碼般，依照正確的順序解讀鑲嵌於各處的主題，爲了領會，也必須深入畫家的心境才行。若能產生共鳴，與其重合，隱藏於畫中的所有圖像便會開口傾訴。

即使沒有使用圖像，仍能從畫面上感覺到「愛」或「正義」等抽象的意涵。因爲好的畫作能擁有將人吸進畫作中的力量。小船的畫作也讓人感覺到力量的一鱗半爪。

所以，千景認爲自己看過類似的畫作。她總覺得自己應該在某處見過類似的，擁有力量的畫作。

問完想問的事情後，透磨就把京一趕走了。倒不如說是京一逃離透磨身邊比較恰當。

透磨問了許多關於相原敬子的事。就算是京一，應該也察覺自己在他的誘導下透露太多資訊了。

相對地，透磨卻沒告訴京一任何重要的事。

「相原生前使用過那間藏有許多臨摹畫，被燒燬的倉庫。她在美術大學的晚輩透露，自己曾在那裡看見她許多次，說那間倉庫是她租借的。」

「咦？是這樣嗎？也就是說，那些臨摹畫是相原小姐畫的……」

「或許是如此。」

「可是……京哥他是知道這件事，而刻意不告訴我們嗎？」

「他應該不知道才對。那間倉庫的擁有者是美術大學附近的木材工廠老闆，他以前將那間倉庫借給美術大學作為社團教室，但因為後來大學興建了新的社團教室而歸還。不過因為他就那樣將倉庫放著不管，所以似乎沒察覺有人換了鎖，並擅自使用那個地方。但對方說他並沒告訴警方這件事，而是對警方說那些畫作是以前的美術大學學生留下的。」

「為什麼他不告訴警方這件事？」

「因為不想被捲進麻煩事中。他知道我是畫廊經營者後才告訴我的。因為他很在意那些畫是不是贓物。」

千景陷入沉思。

「我認為那並不是真品，搞不好⋯⋯」

「嗯，或許那並非臨摹畫，而是贋品。」

每幅畫都是能以高價售出的畫家作品，甚至會連尺寸都完美模仿，並在畫作上加工，讓畫布或顏料看起來像是古物。有時甚至能騙過美術專家的眼睛。

「既然如此，代表相原小姐是贋品師嗎？」

「至少她有繪製出相當程度作品的能力。既然阿刀帶來的照片，單看燒剩的部分也能判斷出是夏卡爾或羅蘭珊的作品，代表她具備相當的技術，不是嗎？」

單看照片無法確認，但或許是仿照真品相同的尺寸臨摹的。如果是製作贋品的專家，

「你是從什麼時候開始聽的？」

「這麼一來，倉庫的火災與她自殺一事就可能有關聯。」

先不論偷聽行為對錯，他說得沒錯。京一說那場火災發生的原因不詳。

「實際上，火災是在她自殺的同時間發生的。」

「你是說，是她放火燒了倉庫，然後在自己的住處自盡？」

「死亡的正確時間不詳。向阿刀詢問得那麼詳細或許會讓他起疑。不過我想，這麼推論是很自然的。」

「如果令社會上大為騷動的，傳聞中的贋品是相原小姐繪製的⋯⋯」

千景總覺得自己曾在某處見過與她畫風相同的作品。或許是作為名家之作而展示的畫作也說不定。

「即使繪製出維妙維肖的贋品，要作為眞品賣出也絕非易事。如果沒有買賣繪畫的知識或門路是辦不到的。」

千景頷首。

「白金繆思呢？」

千景頷首。

「那邊的守備相當嚴密……與 Cube 成員一起擬定作戰計畫吧。還有，千景小姐，關於相原小姐房裡的布龍齊諾畫作一事，請妳暫時保密。」

「你的意思是，也要對 Cube 成員保密？」

「沒錯。」

「為什麼？」

「直到確認實物為止。畢竟布龍齊諾有太多傳聞，還是愼重行事較爲安當。」

雖然不知道這算不算得上理由，但在看過實物，確認沒有與圖像術相關的問題後，再來調查那究竟與贋品一事有沒有關聯就好。千景頷首。

＊

當剛出爐的奶油酥餅一端進異人館畫廊，奶油香立刻籠罩周遭。由於打開了靠陽臺的門窗，舒適的風吹進屋裡。蝴蝶飛過草坪上，紫丁香的花瓣飛舞。由於剛開始營業，畫廊裡現在還沒有客人光顧。

瑠衣在蓬鬆的金髮上打了水藍色的緞帶。她今天的意象似乎是肥皂泡泡。雖然並不清楚到底是哪裡像肥皂泡泡了。

「贗品師的專業技術嗎？真想親眼看看呢～」

「搞不好已經在不知情的情況下看過了喔。」

祖母一邊擦亮銀器一邊說道，瑠衣呻吟：

「嗯～如果是這樣就討厭了，應該將贗品作為贗品來鑑賞才對。」

「說的也是，站在受騙而買下贗品的買家立場想想，光明正大地販售贗品這種事是絕對不能被允許的。」

如果這一帶傳聞中的贗品是出自相原之手，那麼在她死後，應該就不會出現新的贗品了。即使有存貨，如果就是放在被燒燬倉庫裡的那些畫作，那麼應該也所剩無幾了才是。

「透磨打算如何執行作戰計畫呢，他今天待會兒會過來對吧？」

「如果贗品一事背後有畫廊介入，對透磨而言就會相當棘手吧。」

祖母面有難色。

「因為是同行？」

「與我們這種僅限展示的畫廊或出租畫廊不同，同樣身為做展銷企劃的畫商，彼此之間總會抱持著保密主義，而且相互對立。」

「白金繆思的第二代老闆是怎樣的人？」

瑠衣詢問，但在派對會場上，千景並不知道素昧平生的社長人在何處。

「不知道，他至今都沒有從事過美術相關的工作吧？因此在業界，大家對他似乎也不熟悉。」

不，千景總覺得自己見過對方。派對那天，她在與透磨吵架後分開，迷路而闖進了某個房間，就是那個掛有布龍齊諾壁毯的地方。當時，那個人目不轉睛地看著自己，這麼說道：

「妳比那幅畫更吸引人。」

在眼鏡後方發著光的眼睛無法讀出表情，令人戰慄。

「我並不是畫作。」

「令人想將妳畫成作品啊。」

「您是畫家嗎？」

「不，不過畫作能流芳百世，能讓人盡情欣賞。妳那頭波浪捲髮宛如拉斐爾的畫；晶瑩剔透的肌膚仿彿出自維梅爾的手筆；而那雙神祕的眼眸，沒錯，就如同這幅《愛的寓意》本身。」

一邊回想起這段內容，千景略感暈眩。當時也是如此，她好不容易才離開了那裡。

「千景，妳怎麼了？」

祖母擔心地看著她的臉。

「不，沒什麼。」

千景抬起頭深呼吸，類似暈眩的感覺很快消退。當時應該也是因為賓客眾多的關係吧，因為

她一走出外頭，立刻就舒服了許多。

這時，陽光隨著門鈴聲透入，照在千景的墜飾手鍊上反射著光芒。她抬起頭，看見一名年輕

女性走進畫廊。是客人。

「請問這裡有位此花千景小姐嗎？」

坐在吧檯的千景站了起來。

「我就是，有什麼事？」

雖然千景的態度冷淡，但對方看向自己，如花綻放般露出微笑。

「就是妳嗎？啊，我叫古門志津香。」

那是個與其說是美女，不如說甜美可人，氣氛柔和的人。她給人的第一印象，一定會讓任何

人對她抱持好感吧。她深深行了個禮。

「前陣子的事很感謝妳，謝謝妳協助諮商收藏品的事。」

「妳是畫作的持有者？」

「不，那是我友人的物品。」

千景會意過來。這個人就是透磨從前的情人。

「對方姓南田，是一名經營美甲沙龍的女性，那些收藏品是她從丈夫那裡繼承的。我任職於化妝品公司，她是我們的老客戶，在各方面對我諸多照顧，因此我才會替不懂畫作的她接下這件事。」

「於是妳就找透磨商量？」

瑠衣詢問，她溫柔地點頭。雖是分手的情人，但有事時卻願意相互商量，代表彼此都並不討厭對方。

對千景而言，分手就是絕交，永不相見，她只有這種印象。被離婚的雙親拋棄後，她發誓再也不見他們。當然，情人與親子並不一樣，但因為她沒談過戀愛，就更沒有概念了。

「託妳的福，幫了大忙。南田夫人也說因此放下了肩頭上的負荷。」

「那點小事微不足道。」

千景只是敘述事實，但對方卻感到稀奇似的看向她。

「妳真的跟我聽說的一模一樣呢。」

「聽說？聽透磨說的嗎？」

「啊，對，是聽西之宮學長說的。她說妳是個不能單憑外表判斷的人。」

「妳是指我年紀輕輕，卻很愛擺架子嗎？」

「不是那個意思……我是心想，果然是真正的專家啊。」

真成熟啊，千景心想。自己就無法如此細膩貼心。她很清楚自己平時總是渾身帶刺，所以總是忍不住跟透磨起爭執，但她卻彷彿能撫平千景的尖刺。

為了掩飾自己的難為情，千景低著頭請她入座。

「請坐，我現在去泡茶。」

「請別麻煩，這是間很棒的畫廊。此花統治郎的作品真的非常適合這種古老洋房。」

這間英式茶館裡，無論是長年使用的木質傢俱、莫里斯的桌巾，都是祖母依興趣布置而成。

而祖父的畫作則放鬆地融入其中。

「妳很喜歡畫吧。」

祖母沉穩地微笑。

「我知道的不多，但很喜歡欣賞。而且，像這樣以矢車菊或雛菊裝飾畫框，感覺很棒呢。這

「這是千景想到的，畫作本身的主題也是野花，對吧？」

「啊，對。千景小姐真有品味呢。這是鮮花吧，不會枯萎嗎？」

我還是頭一次看到。」

「畫框後方還疊有另一塊板子，架了塑膠盒及海綿。將插花時用的海綿切成薄片使用。」

「原來如此，聽起來我似乎也能做得出來。學到了一招。」

她似乎很開心地再三稱讚，令千景有些難為情。雖是初次見面，但千景認為透磨會喜歡上她也是理所當然。她既不令人討厭，也沒有渾身帶刺，想必連透磨也沒有發揮毒舌的機會吧。既然如此，她自然也有可能喜歡上這樣的透磨。

「對了，關於前陣子的那份收藏品，我將實物借來了。」

她將手中抱著的淺盒放到吧檯上。原畫的尺寸比想像中還要小。

「哎呀，所以妳才特地過來一趟？真不好意思。」

「因為西之宮學長說直接讓千景小姐看看畫作比較好。他也常跟我提起這裡的事，所以我一直很想過來看看。」

志津香一提起透磨的名字，千景就不由得感到慌亂。多麼溫柔的語調啊，彷彿摻雜著尊敬與親暱等許多情感，卻也溫柔。千景無法像她那樣呼喚他的名字。

「我可以看看嗎？」

「千景，在這裡打開無妨嗎？」

正要打開時，瑠衣略顯怯色。

「我想應該不要緊。」

為防萬一，千景詢問志津香。

「妳看過嗎？」

「不，不過聽說南田先生將這幅畫裝飾在自己家中，因此看過的人應該不少。」

千景頷首，打開盒子取出畫。結果瑠衣還是按捺不住好奇心，探頭看了畫作。

「果然沒有任何問題。這是十七世紀的荷蘭畫家格利特・竇的作品，畫作上有簽名。他是藉由與農村的日常景色重疊，表現出平淡無奇卻確實流逝的，時間的空虛感吧。」

縝密的筆觸濃縮在這小小的圖面上。單是如此就已令人吃驚，更驚人的是畫家以近乎神經質的觀察之眼，重現了人物及風景。

「看來收藏者是因為這幅畫會破壞收藏品的整體感，才會說不好吧。」

瑠衣這麼說，志津香也點點頭。

「因為是含糊不清的夢魘，我想應該是他太鑽牛角尖了吧。社會上的傳聞大多是如此嗎？」

「是啊。社會上多的是關於『不可以看的畫作』的傳聞，但實際上的確如此的情況少之又少。有百分之九十九都只是普通的畫。」

然而，志津香卻陷入沉思。她略微遲疑，卻還是下定決心般地詢問：

「也就是說，有百分之一眞的是會令觀者不幸的畫作嗎？」

「如果妳問我那是否存在於某處，我能斷言確實存在。不過，如果妳是擔心不小心看見，我想這情況是不會發生的。即使妳一時興起而挖掘地面，也不會因此發現寶石吧？」

志津香似乎感到意外的偏著頭，接著嘻嘻地笑了起來。

「對妳而言，那等同於寶石啊。」

正是如此。對於千景而言，使用了圖像術的作品比寶石還來得貴重。人與畫作在根本上強烈地連結在一起。為何要作畫？在畫中置入了什麼？包含對藝術感動的這層意義，那會大為震撼觀賞者的內心嗎？千景認為這根源就存在於圖像術之中。

「我聽說……布龍齊諾的作品中也有這類畫作。尋找那幅畫的行為，與一時興起而挖掘地面有何不同呢？」

志津香唐突地提起布龍齊諾的名字，令千景緊張了起來。美術館的贗品嫌疑、藏於自殺畫家房裡的畫作——他的名字像這樣屢次出現，只是巧合嗎？

「家父也深受那寶石吸引。」

志津香這麼說，垂下眼瞼。

「他原本懷抱著靠投資繪畫、買賣昂貴畫作來迅速致富的夢想。然而，他卻買到了贗品而失敗，當他正傷透腦筋時，他聽說了關於布龍齊諾畫作的事。」

「布龍齊諾的虛幻畫作嗎？」

「是的。聽說從前曾發生過這樣神奇的事件——有艘船行蹤不明，當人們發現那艘船時，只剩下船隻航行在海上，但船員全數消失無蹤。據說那幅畫就在船上的貨物之中。」

雖然船隻被拖回港邊，但原本應在貨物中的畫作卻少了一幅。不知道是誰起的頭，某人說出

「那就是布龍齊諾的虛幻畫作」，不知道畫作擁有者是誰，也不知道那是要送給誰的貨物，就只

是傳聞。

後來，在二十世紀初的美國，曾流傳過有人交易了這幅畫的傳聞，但在那之後又再度銷聲匿

跡至今。

「不過，不僅存在因不好的傳聞而恐懼的人。由於據說那幅畫價值連城，只要發現畫作就能

大賺一筆，因此在投資者之間，有不少人在暗地裡尋找。那應該被當成無名畫家的作品存放於某

處才對。千景小姐也聽說過吧？」

「我知道，但那不過是謠言。是無數關於受詛咒畫作的傳聞之一。」

「重點是，就算那幅畫實際存在，也不知道畫上畫了些什麼。這種情況下想找到真貨，根本

雖然她對志津香這麼說，但那被研究者視為可信度相當高的傳聞。

不可能。」

「不是《骷髏之舞》嗎？」

也有這麼一說。但那終究只是其中一種說法。

「就算是《骷髏之舞》，也有各式各樣的內容。要判斷找到的畫作是不是真品很困難。」

「也就是說，如果找到的人原因不明地死亡，才能確認嗎？」

「就是這麼回事。」

志津香深深地垂下眼瞼。

「到頭來，家父一直相信自己能找到布龍齊諾的畫作而不斷借錢，然後又一而再再而三地被假畫欺騙，最後自盡了。明明沒有看過那幅畫，真是空虛。」

明明是悽慘的事，她卻淡淡地這麼說，抬起頭來。

「為什麼人們會被贗品所騙呢？明明無法區分真假，不了解真正的價值，卻還是為了這種東西花上大筆金錢，這太奇怪了。所以，我絕不原諒試圖販售贗品的詐欺師。」

志津香振振有詞地說完，回過神來掩住了嘴。

「對不起，一旦提到受詛咒畫作的事，我就會不由得回想起家父的事……」

「請別在意，我能了解妳的心情。」

祖母安撫她，她才放心似的嘆了口氣。

「到頭來，無論有沒有受詛咒，畫作都是恐怖的東西。而南田夫人的先生想必也是受某種恐怖事物蠱惑，才會一味地收集描繪『死亡』的畫。我也對畫作心懷怨恨，為什麼世上不能只存在溫柔舒服的畫呢？」

她是被畫作傷害過的人。想到這點，千景的胸口就疼痛不已。

「我想是因為那就是人類本身。畫會反映出人類的一切，我認為會受到吸引或對其嫌惡，都

是理所當然的情感。」

「是這樣嗎……這社會上既然存在著好人，也就存在著詐欺師。跟畫一樣呢。」

透磨會如此不肯原諒贗品的存在，是因為知曉她的痛苦嗎？他至今仍為了她而努力排除贗品的存在嗎？

「千景小姐，我很高興見到妳。」

志津香突然握住千景的手。雖然吃驚，但千景知道面帶笑容的她果然是位個性爽朗的人。

「我聽西之宮學長提起妳後，就一直很想見妳一面。我相信如果是妳，一定能理解我對畫作的矛盾情感。因為我聽說妳是個比任何人都深愛畫作的人。」

深愛畫作？是這樣嗎？千景同樣也對繪畫抱持著矛盾的情感，因為她知道世上也存在著懷有惡意的畫。但同時，她也了解那種畫的價值，因而積極試圖守護並加以保存。

志津香的手溫暖又柔軟，是一雙很舒服的手，千景這麼想，突然感到害臊，而急急將手抽了回來。

　　　　　　＊

到頭來，比起人類，千景更愛畫作。就這方面而言，透磨的話是正確的。

阿尼奧洛‧布龍齊諾是十六世紀活躍於佛羅倫斯的畫家，曾擔任佛羅倫斯公爵科西莫一世的宮廷畫家。不僅止於肖像畫，他也繪製教堂的裝飾畫，留下許多充滿謎團的寓意畫。

收藏在倫敦國家美術館中的名畫《愛的寓意》，千景曾看過許多次。

當然，現存的布龍齊諾畫作中並未使用圖像術。然而在當時，如果使用了圖像術所需的異端圖像，想必會在宗教上受到嚴厲鎮壓。因此他搞不好會畫得不讓人發現是自己的作品。

或者說，也有可能其實是別人畫了那幅作品。畢竟布龍齊諾是當時的知名畫家，社會上極有可能流傳著筆觸相似的畫作。

總之，被稱為虛幻之布龍齊諾的畫作，在過去的大事件中候地現身後又消失。也不曉得那究竟曾對觀者帶來何種影響。不過，據聞在其周遭發生了許多不可思議的事件。

十七世紀，在法國盧丹的修道院曾發生過一起惡魔附身事件。許多修女聲稱自己與惡魔之間發生關係，令這個小村莊陷入恐慌。而據說作為罪魁禍首而遭火刑的神父，便藏有這幅虛幻畫作。

之後，十八世紀初期，在英國出現了一個名叫「莫霍克團」的團體。他們會趁夜路胡亂襲擊人們，或是闖進民宅施暴，人們對其恐懼不已。據說在那個集團的根據地，有幅畫被他們供為神祇祭拜，而那幅畫正是布龍齊諾的虛幻畫作。

到了十九世紀，人們在海上發現一艘漂流的無人船，所有船員都消失無蹤。而據說在這起謎團重重的事件中，船長受熟人所託載運了布龍齊諾的畫作。

然而，貨物及食材都還留在船上，唯獨那幅畫消失了。但是在那之後，畫作現身的傳聞依然存在。

千景感到不安。如今布龍齊諾之名一再出現，是不是表示那幅畫現在正潛藏於近處？即使近在眼前，千景是圖像術的研究者，受過訓練，即使看見也不會因此受到影響。倒不如說，如果畫作存在，她很想親眼目睹，然而卻又感到有些膽怯。

「哦～將相原小姐的畫作賣給南田先生的就是白金繆思嗎？」

瑠衣的聲音令千景回過神來。

透磨正在異人館畫廊裡，彰應該也快要到了，現在正在舉辦 Cube 的會議，或者應該說是類似茶會的活動。太陽已經下山，小盞水晶燈散發亮光，令祖母的畫廊呈現與白天截然不同的風情。祖父的作品就像即將陷入沉睡般被包覆木製傢俱及壁紙沉穩的色調相當美麗，展現平靜的氣息。在昏暗之中。

然而透磨待在吧檯的一隅，明顯地渾身緊繃。千景一看向他，他就察覺到視線般轉往這裡，細長雙眼裡明顯是滿滿的不快。

「沒錯，小船畫作及時之翁這兩幅畫，南田先生都是向白金繆思購買的。」

「同時？」

「小船那幅比較先買，不過兩幅畫都是在兩年前購買的。」

「也就是說……至少表示白金繆思有在經手相原敬子的作品吧。果然是他們委託相原小姐繪製臨摹畫的嗎？」

「不過沒有任何證據。如果時之翁的畫作是贗品也就罷了，但那是真跡吧。」

「雖然沒有鑑定，但並沒有可疑之處。」

「透麿，那麼該如何調查白金繆思畫廊有沒有經手贗品呢？」

祖母側了側頭。

「是的，關於這點，我想直接向白金繆思購買有疑慮的畫作是最好的方式。」

「不過，要付大筆金錢購買贗品嗎？」

「只要退貨就行了。再怎麼說對方都是有頭有臉的畫廊，不可能拒絕的。不過如果是真畫就沒有必要退還。」

「若是沒人介紹，就無法向那間畫廊購畫吧？」

「這點我當然也考慮過了。瑠衣小姐，拜託妳了。」

「OK！」

瑠衣沒聽內容，就先用手指比了個圓圈。

「那麼，要我演什麼戲？」

「首先，請妳接近這個人。」

透磨遞出的是一名市內藝術家的名片。這一定是他在上次的派對中取得的。

「就說妳之前曾見過他。即使對方不記得了，能被年輕女性記住，想必也不會感到不快。請妳表示近期計劃建立他的紀念館，希望能為此募款。身分嘛，就演一名成功女社長好了。」

「不錯嘛！」

瑠衣的正職似乎是一個小劇團的演員，她也會因應 Cube 需要扮演各種角色。瑠衣在扮演其他角色時，會一改平時頭戴奇特假髮、身穿滿是蕾絲或緞帶圍裙裝的模樣，變得判若兩人。

「只要找對方商量，說為了投資想購買畫作，他應該就會將妳介紹給白金繆思才對。到時再請妳跟千景小姐一同確認對方推薦妳的畫作並買下。」

突然被分派到工作，千景挺直背脊。

「也就是說到時要帶千景一起去嘍。」

「就說她是正在學畫的表妹如何？千景小姐，有問題嗎？」

千景回想起曾在派對上見到的人物。即使他是白金繆思的社長，應該也不知道千景是什麼人才對。當時有那麼多人在，社長應該也無法掌握所有邀請來的人物。只要再次以某位女社長的表妹身分出現就可以了。

「不，沒問題。」

「那麼，事不宜遲，瑠衣小姐，請妳安排接近對方的場合。」

透磨這麼說時，畫廊的門打開，身穿虎紋夾克的男人走了進來。他的褲子鑲有銀線，在燈光的照耀下反射著光芒。

「彰，你遲到了。」

「啊，抱歉，我帶了一些情報來，原諒我吧。」

彰摘下大紅色帽子，在透磨對面的座位坐下。

「是什麼情報？」

「是這個。」

他將抱在懷裡的箱子放在桌上，靜靜打開蓋子。裡面放著一幅裱著畫框的畫作。千景對那幅小張畫作有印象。

「這不是時之翁的畫嗎？」

是南田先生的收藏品中，唯一一幅主題不同的畫作。看起來就跟志津香前幾天帶來讓千景看過的畫幾乎一模一樣。

「這不是南田先生的畫吧？」

「擁有者是我的熟人。今天對方請我去她的別墅諮詢。結果我在那裡看到這幅畫，吃了一驚。

就找了個好理由借回來了。」

「說上面附有不好的東西，要帶回來淨化嗎？」

「這部分是商業機密。」

「千景小姐，如何？有嗎？」

千景拆下畫框，連同背面也仔細確認。當然並沒使用「術」。

「沒有簽名。南田先生那幅畫上的簽名在這個位置，沒有拆下畫框就看不到。」

「那麼這是贗品？」

「至少這並不是古畫。畫布是近期的便宜貨，雖然刻意加工讓清漆看起來年代久遠，但明顯地與古畫大相逕庭。」

「彰，這幅畫的擁有者是誰？」

「是一個名叫達麗雅的模特兒兼藝人，你聽過嗎？」

「啊，我知道，是個身材高挑的美女對吧？」

「不就是週刊雜誌上寫的，你的對象嗎？」

「哎呀，彰的情人？」

「討厭啦，鈴子夫人，只是熟人而已。因為占卜的關係，讓她很信賴我，偶爾會一起吃頓飯，我們只是這種程度的關係而已。」

「那是不是為了掩飾她跟別人幽會的事？」

瑠衣出乎意料地犀利。

「怎麼可能，達麗雅不是那種女人喔。」

不過或許是突然感到不安，彰慌亂地一口氣將水喝完。

比起擁有者的事，千景更在意畫本身。這與真品並非完全相同。不是維妙維肖的臨摹畫，而像是畫家連續畫了數幅主題相同的相似畫作，用色及背景的樹木有著細微的差異。不過以贗品而言相當優秀。不但掌握了畫家的特色、筆觸；連何處該下工夫、何處可省略，如果是真本人一定會如此處理，無一錯誤。

不僅模仿畫作，甚至試圖模仿畫家的內心深處。同時，愈是試圖描繪出內心，就愈會混入自己的解讀，滲透出並非仿作的自我。

連細微之處都與真跡如出一轍。然而一旦俯瞰整體，就會浮現他人的氣息。這氣息令千景感到似曾相識。

「這個……很像相原小姐的筆觸。」

她低喃，透磨便探出身子。

「真的嗎？是她畫的嗎？」

恐怕不會有錯。

「遠景的樹木呈現光影的方式，與小船畫作中的樹木相同。這種用色方式成為整體淒冷色調的主調。」

「哦，千景，虧妳認得出來。」

「我也認得一些畫家。該說是有強烈的習慣嗎？即使改變畫風，畫家那獨特的氣息仍會殘留在畫面上。」

「哦～繪製贗品時，明明最忌諱強調自我呢。」

「是的。不過很遺憾，既然擁有如此獨特的氣氛，相原小姐原本或許能成為一位傑出的畫家。」

「原來妳也會關心別人啊。」

「啊？」

在才華開花結果前就消逝，沒有比這更令人惋惜的事了。千景原本只是單純地這麼想。

我才不想被你這個冷血的男人這麼說——在她回嘴之前，透磨就接著說了下去⋯

「那麼，彰，達麗雅小姐是在哪裡取得這幅畫的？」

千景的憤怒無處宣洩。她氣呼呼地鼓起腮幫子。

「我只知道那是她認識的人贈送的，但她不肯再說更多了。」

「認識的人是誰？」

「那似乎是祕密。」

「彰，你要不要占卜看看？」

祖母相信他有靈感嗎？還是只是開玩笑的呢？因為她的語調平穩如昔，孫女千景也不得而知。

「哎呀，鈴子夫人，再過一會兒我就會試著占卜看看了。」

「啊，你正在調查當中？」

瑠衣直截了當地這麼問。

彰以身為占卜師聞名，但他其實是事先調查過占卜對象，並沒有靈感能力。此外，他似乎也接受心理諮商一類的業務。由於他原本的工作是偵探，打著占卜的名號顯得有些可疑，不過他的顧客似乎都相當滿意。

「那麼彰，就期待你的成果了。就來看看相原敬子的臨摹畫究竟與白金繆思有沒有關聯，抑或是有其他業界相關人士存在。」

聚會解散後，彰與瑠衣回去，但透磨仍留在畫廊裡，大概是祖母跟他說吃完晚餐再回去吧。

雖然這麼想，但看到透磨在眼前泰然自若地喝著紅茶，千景剛才的憤怒又湧上了心頭……

「你不回去嗎？是為了奶奶的燉牛肉？」

不由得說出這種討人厭的話來。

「因為鈴子夫人有事要拜託我。」

「是嗎？既然是工作就算了。」

「妳為什麼生氣？」

正是因為他總是岔開話題，千景才會愈發火大。

「你對於自己說了譏諷別人的話沒有自覺嗎？反正我就是對他人漠不關心的自私女，然而我卻同情相原小姐，所以才奇怪吧？」

「我並沒有那麼說。說到底，我也不認為那是在譏諷人。」

「那如果不是在譏諷我，又是什麼？」

「只是陳述事實罷了。」

爺爺，你為什麼要選擇這個人啊！千景按捺住想要大吼的衝動。

「對了，透磨，鬆掉的是二樓走廊上的燈，能幫我看看嗎？」

祖母彷彿現在才想起來，從廚房探出頭來說。

「知道了。」透磨站起身。

「千景，妳去幫忙。」

「不要緊，我一個人就行了。」

被他當成礙手礙腳的傢伙也令人惱怒。

「要是重要的燈被你弄壞就傷腦筋了。」

總覺得透磨似乎微微地笑了，千景跟在透磨身後走了過去。

對透磨而言，此花家的洋房就像自己家一樣熟悉。他逕自從置物間裡拿出踏腳凳及工具箱，走上樓梯。他比千景還要頻繁出入這個家，因此知道情況也是正常的。

搞不好他比自己更重視這個家——透磨謹慎地檢查牆上的壁燈，讓千景產生這種感覺。

「能幫我拿一下螺絲起子嗎？」

千景一邊將螺絲起子遞給透磨，同時仰望站在踏腳凳上的他。透磨正仔細地看著壁燈，專注地避免破壞壞古老的裝飾。

對孩提時代的千景而言，比自己年長的透磨一直是自己如此抬頭仰望的存在。應該是這樣沒錯，雖然她想不太起來。

為什麼自己與透磨之間的記憶會變淡薄呢？千景似乎很努力地將自己的雙親連同綁架事件一起從記憶中抹除，考慮到他們在離婚之際認為千景很礙事，而將她寄放在祖父母身邊的前因後果，這點倒也不難理解。不過，她為什麼會遺忘曾經與自己相當親暱的透磨，認為他與自己幾乎從未接觸過呢？

直到從英國回到日本之前，千景一直都是這麼認為。雖然她回國後，得知自己從前曾仰慕過透磨，但也只是知道這項資訊，並非回想起當時的仰慕之情。

然而，對於同樣是她自幼便相當熟稔的京一，她就記得相當清楚。

不過，若像這樣抬頭仰望，就總覺得自己似乎要回想起些什麼。回想起透磨從前或許曾陪伴在寂寞的千景身邊的事。

千景當時無法融入學校，即使被寄放在祖父母家也無法排遣寂寞，而透磨僅是待在她身邊，不發一語地遠遠看著自己。單是如此，或許就令千景感到放心。透磨的側臉並未顯得開心或無聊，宛如輕輕拂過的風一般。她產生這種感覺。

所以，千景甚至認為只要在那裡就好。她認為自己只要盡情地徜徉在幻想世界，一邊思索著周圍的花草或電線的影子形成的圖形、小石子隨意排列後，猛地一看卻是條直線時的意義等事，然後就那樣待在透磨的身邊就可以了。

「我見過古門志津香小姐了。」

回過神來，千景已經說了這句話。那又如何？自己究竟想說什麼？她並不了解。

「請幫我用手電筒照著這裡。」

「她是個感覺很不錯的人。」

跟我不同，千景心想。透磨應該也是這麼認為。在千景記憶扭曲、待在國外的期間，他應該也有所改變了。與往昔不同。

「妳如果保持安靜，感覺也會很不錯。」

果然，又是這樣。

「你沒這樣對志津香小姐說嗎？她對我有所誤會，竟然說我深愛著畫作。」

「我想她並沒誤會。我說的是妳就像是繪畫本身穿著衣服行走在路上一般的人。如果將『繪畫』擬人化，大概就像戴著那將各種象徵具體化的墜飾手鍊的妳一樣。潛藏在畫作中的本質、單憑理論無法解讀的圖像，都會因時間地點而改變含意。如同妳一般。」

或許是手電筒的光線所致，透磨目不轉睛地盯著自己的眼眸看起來略帶金色。千景差一點失手將他遞給自己的燈罩摔落。

連同玻璃燈罩，透磨握住千景的手。

明知道是為了雕著細膩花紋的燈罩，但千景覺得透磨就像要守護著自己的手一般，這令她全身僵硬。

「妳不覺得妳來幫忙，反而比較可能破壞壁燈嗎？」

透磨沒有要放開千景的手的意思，他嘻嘻地笑著。

千景回想起志津香的手。那雙手莫名地性感，就連身為同性的千景也想碰觸。而他也知道那雙手的觸感。

她知道自己的手既纖瘦又冰冷，就像小孩子一樣，這令千景突然地難為情起來。她一邊留心避免摔壞玻璃燈罩，同時甩開透磨的手。

「為什麼會變得這麼笨拙呢？」

透磨低語，千景突然感到疑惑。

「變得？我從以前就是這樣了。」

就連畫也畫不好。

「照理來說……就算再怎麼笨拙，長大後也會改善吧。統治郎老師跟鈴子夫人明明都那麼精明。」

「既然身邊的人都那麼優秀，自己就沒必要那麼精明了。」

「那麼，妳可不能選擇笨拙的男人。畢竟事到如今，妳的笨拙已經無法矯正了。」

透磨就很精明。不知道他是不是意識到這一點而這麼說的，但千景卻因此動搖了。

到頭來，千景依然無法向透磨本人確認祖父選擇的對象究竟是不是他。不過她認為就算確認了也沒有任何意義。

「我不需要精明的男人。因為我會獨自一人活下去。」

「這種話等妳失戀個一兩次再說如何？以妳的人生歷練來說，這種話一點說服力也沒有。」

孩提時代，無論千景年紀再小，她與透磨之間都是對等的存在。現在她仍自認為有些部分如此。這是由於跳級升學，使得她至今都與比自己年長的同學對等相處的緣故。

不過，即使以研究者身分達成超乎自身年紀的實績，作為一個人，她依然不夠成熟。千景八

成不知道其他同樣是十八歲的人是一邊玩鬧、沉迷於無聊瑣事上，一邊體驗人生的。

如果沒談過戀愛，就無法失戀。而透磨曾經失戀過。

「欸，你為什麼會被甩？」

千景沒注意到自己下意識認定透磨是被甩的，她這麼詢問。

「妳是認真想知道那種事？還是單純感興趣？」

她想知道嗎？不過，如果她回答想知道，就像想跟他有所牽扯似的。如果回答只是單純感興趣，透磨是不是就不會回答呢？不，說到底，他根本沒必要告訴千景這種事。

「不用回答也無妨。」

她無法想像失戀的情況，不知道那究竟會是何種心情。所以，她也不清楚透磨的心情。

然而，千景現在卻一邊喝著略微苦澀的飲料，一邊思索那是不是就像這種感覺呢？

3

威脅者

瑠衣很快地按照透磨的提議行動，一週後成功地被引薦給白金繆思畫廊。

據說白金繆思已經準備好數幅符合瑠衣需求，也就是適合投資的知名畫家作品。於是千景就按照計畫與瑠衣一起前往畫廊。

瑠衣身穿香奈兒套裝在約好的地點現身，當然沒戴平時那種奇特的假髮。她將頭髮整齊挽起，妝容及指甲也十分完美。單是服裝不同，平時那種孩子氣的感覺就徹底消失，看起來完全是個成熟的大人，這是因為她那連表情及言行舉止都仔細顧及的高超演技所致嗎？抑或是這才是符合她年紀的角色呢？

「如何，千景，看起來像是經營美容會館的女社長嗎？」

「很像。不過，瑠衣小姐，妳究竟幾歲？」

「妳是問今天的設定年齡？還是在異人館畫廊的設定年齡？」

也就是說只回答設定的部分嗎？她決定不再追問。

千景身穿市內著名的貴族女校制服。這是瑠衣建議的，她認為這麼做比較能博取對方的信任。

不知道瑠衣是從哪裡取得這套制服的。

兩人造訪位於大廈高樓層的畫廊。上次前往的派對會場以辦公室用屏風隔板區隔開來，豪華的水晶燈下方擺放著古典風格的沙發。並藉由花藝作品的擺設，有效地營造出與其說是畫廊，更像是飯店大廳的氣氛。

瑠衣向櫃檯小姐報上名字——當然是假名——對方立即引導兩人前往別的房間。

比起掛在牆上的大幅畫作，窗戶更先吸引住她們的目光。能近距離俯瞰港口的大片窗戶充滿了開闊感。夜景也十分美麗，但白天的碧海藍天亦讓訪客大感驚豔。

處於如此壯觀的畫廊裡，就算是拙劣的贋品，看起來也像真品了。

「水野小姐，歡迎光臨。」

一名身穿黑色西裝的男子隨著話聲走進房間。頭髮完全向後梳，並戴著銀色邊框眼鏡，該說果不其然嗎？對方正是在前陣子的派對上與千景交談的人。千景繃緊神經。

「幸會，在下是本畫廊的老闆矢神。」

「你好，這間畫廊真棒。」

瑠衣優雅地微笑。

「謝謝您。聽說您今天造訪是為了尋找適合投資的畫作，我為您找到了幾幅好作品喔。」

對方比在派對上見到時感覺更加真誠。那時候，千景曾在他身上感覺到危險的氣息。究竟哪一個才是真正的他呢？

「那真是令人期待。」

矢神一邊請瑠衣坐下，同時留意到千景。在他開口詢問前，瑠衣就先介紹：

「這位是我表妹千秋，她很喜歡美術，因為很感興趣，就跟著我一起過來了。」

「哦，妳……該不會是在前陣子的畫展上見過的……」

對方似乎也記得自己。

由於這出乎意料的內容，令瑠衣微微吃驚，不過她仍馬上就繼續演下去。

「千秋，妳見過矢神先生嗎？討厭，妳怎麼沒告訴我？」

「因為我不知道他是這裡的老闆。」

「是的，我並沒有報上名號，只是稍微跟她聊了幾句。妳那時候是跟誰一起來的？」

千景並沒有想這麼多。在不知所措的她身旁，瑠衣不著痕跡地編了故事。

「妳該不會是硬向美術老師要了邀請函吧？」

她是為了促使矢神主動回答這個疑問。

「原來如此，是天野老師吧？因為他是曾得過縣知事獎的地方名士。雖然我不認識對方，但還是以畫廊名義送了邀請函給美術業界的權威。」

看來似乎是制服派上了用場。如果是名門學校的美術教師，在創作上應該也會有相當的實績，千景暗自佩服瑠衣的機智，並僅僅點了點頭。多說無益，若是露出破綻，那就對不起瑠衣了。

「看來千秋小姐似乎相當喜歡畫作啊。」

「我只是想就近看看真品。」

這或許是多餘的話。不過矢神似乎並不在意。

在對話的期間，店員將畫送了過來，輕輕放在桌上。一共有好幾幅，全都裱上了畫框。尺寸偏小，這是因為她們一開始就提出這樣的要求。如果尺寸太大就很難搬運。甚至不得不準備好偽裝用的女社長宅邸。

「這是在收藏家之間相當受歡迎的畫家。在市面上的價格也相當穩定，我認為無疑是好畫。」

千景仔細確認，並沒有什麼不協調感。事實上，若是不經詳細調查，就無法確認畫作究竟是真品還是贗品，甚至即使是調查了，也可能難以得出結論。有不少贗品是在相隔數十年後，才意外被確認的。然而，令人懷疑是贗品的作品，首先會直覺地感到不對勁。

在欣賞畫作時無法意識到的細微資訊，會帶給人無法忽視的印象。

所以，圖像術也能達到效果。因為與刻意意識到並解讀的圖像學不同，圖像術還包含了會下意識地闖入腦中的意象。

「這邊的則是正要開始嶄露頭角的新銳畫家的作品，目前還能以適宜的價格購入。我認為今後很有可能會再漲價，不過這畢竟只是我個人推薦的作品。」

「千秋，妳覺得呢？」

這個嘛……千景一邊低語，同時瞥見另一幅淡青色的美麗油畫。

「是羅蘭珊，姊，妳的美容會館裡也掛著她的畫作吧，這是我也很喜歡的畫家。」

羅蘭珊是暢銷畫家，很受日本人歡迎，也很好搭配，容易融入環境。既然暢銷，就表示有製

作價品的價值。

「說的也是，多買一幅除了版畫以外的作品也不錯。這幅畫有鑑定書嗎？」

「當然有。」

矢神拿出資料。千景確認了來歷，看來似乎來路正當，沒有什麼問題。

「不過，如果有色調暖一些的作品是不是比較好？」

千景刻意挑剔色調，言下之意就是詢問有沒有其他羅蘭珊的畫作。

「那麼，請稍候一會兒。」

矢神離開到其他房間，不一會兒就回來了。

「這幅是羅蘭珊的水彩畫，不過很遺憾地並沒有鑑定書。這是在紐約的拍賣會上出售的作品，據說長年以來都沉睡在某位收藏家的倉庫裡。我是從標得這幅畫的人手中買下的。」

實際上，畫作沒有能夠驗明正身的鑑定書也是常有的事。有的是下落不明的作品，也有些是持有者不知道是名畫家所繪製而輾轉出讓所致。

因此，千景對這件事本身並不在意，不過她一看到畫作，就察覺明顯的不協調感。

運筆情況、畫在應有位置上的顏色或人物——對畫家而言，所有造型都應是必然的存在，但這些卻無法協調，整體產生了齟齬。

「姊，我喜歡這幅。」

千景斷言。她直覺地感覺到這幅畫有不對勁之處。

矢神也毫不猶豫地出售，絲毫沒有警戒之色。他是由衷相信這是眞品而販售嗎？

因為瑠衣是透過別人介紹的，照理來說對方應該不會輕視她才對。

千景將畫帶回去仔細確認，並沒有相原敬子那種獨特的習慣，至少這並不是她的畫作，但是這很明顯是贋品。

他們確認過聲稱曾販售這幅畫的拍賣會目錄，發現三年前確實曾拍賣過同一幅畫。由於賣家及買家身分多會保密，無法確認眞品的所在，不過記載在目錄上的畫作尺寸與手邊這幅有些微的差異。

或許是因為畫紙縮水了。也就是說，有人按照目錄的尺寸畫了這幅作品，卻沒考慮過畫乾了以後會縮小。

在二十世紀初就已經完成的畫作應該早就乾了，不會在這三年內縮水，所以這是最近才繪製的。

「既然不是相原小姐的畫作，就表示僱她為贋品師的並不是白金繆思嘍？」

祖母說道。

「不過，奶奶，那間畫廊販售贗品是千眞萬確的事實。就算是受騙，也表示他身爲畫商的能力有待商榷。」

「說的也是，矢神社長感覺似乎不是對畫作有愛的類型。」

由於直接從白金繆思來到異人館畫廊，瑠衣仍穿著女社長的服裝，不過講話已經恢復往常的語調。

「的確，他並沒有熱情地聊著畫作的事呢。」

「哎呀，是這樣嗎？雖然也有些畫商較爲沉默寡言，但熱情還是會傳達給人的。」

照理來說，畫商對於自己購入的畫作或看上的畫家作品應該會相當有熱忱，但從對方身上卻什麼也感覺不到。

「就連透磨也是，只要一提到他喜歡的事物就會滔滔不絕地說呢。」

「透磨喜歡的事物是？」

「是橋。」

「哎呀，是這樣嗎？」

「我都不知道～」

祖母與瑠衣同時這麼說，令千景大吃一驚。平時與他相當熟稔的兩人並不清楚，但自己卻知道這件事，一想到這點，突然讓千景有種自己比任何人都接近他的感覺。

明明不過是座橋。

「這、這麼說來，透磨呢？他還沒來嗎？」

千景刻意環顧周遭。

「他今天不會來喔。南田夫人似乎透過志津香小姐找透磨商量販售或捐贈那些遺留畫作的事，所以他會跟志津香小姐一起前往南田夫人家造訪。」

「那算是約會嗎？」

瑠衣問。在拜訪完南田家後，兩人說不定會一起用個餐。千景腦中也浮現這樣的想法。他平時的體溫彷彿低到未曾擁有「熱情」般。然而千景也知道，他並非對一切事物都抱持冷淡的態度。他對喜歡的事物也會產生熱忱，所以才會試圖找出贗品傳聞的出處。

這是為了志津香嗎？

玄關的門鈴聲響起，祖母離開座位。一直坐在角落沉默不語的彰動了動身體。

「約會啊，真羨慕透磨。」

彰今天的模樣不太對勁。是心情沮喪嗎？他無精打采地用手撐著臉頰。

「彰，太灰暗嘍。」

「我覺得我再也無法相信女人了。」

「那句話我已經聽膩了。比起這個，你那邊的收穫如何？」

或許是女社長的服裝所致，平時看起來就像個洋娃娃的瑠衣，現在感覺嚴厲許多。

「收穫？看到我這副模樣還不明白嗎？」

「你果然被達麗雅小姐利用了吧。」

彰輕輕點頭。瑠衣傻眼似的聳聳肩。

「她是為了與情人見面，才會經常到我這裡來，假裝來找我商量事情。不覺得很過分嗎？」

「所以你因為大受打擊，使得調查沒有進展？」

「欸，彰先生，她的情人是誰？搞不好對方就是送畫的人也說不定。」

認識不久的彰作為煙霧彈，就表示除此之外，她並沒有特別親暱的對象。

既然裝飾在這裡的別墅裡，就表示極有可能是經常在這裡見面的人送給她的。而達麗雅會將

「……我還不知道對方是何方神聖，我的調查員只看到背影。」

彰趴到桌上。

「男人真的就只會評估有沒有機會得手啊。」

「只看背影就知道是情人嗎？」

千景單純地感到疑惑。

「因為親暱程度不同，氣氛截然不同啊。」

「哦～」

所謂的親暱究竟是指怎樣的呢？透磨與志津香看起來也是如此嗎？至少她的小禮服並不會令透磨感到不快吧，千景心想。

來者似乎是郵差。祖母回到畫廊來時，手裡拿著信件。她將其中一封遞給千景。

「千景，也有妳的信喔。」

是誰寄來的信呢？千景一邊心想，接過信封確認，但上頭並沒有寄件者的姓名。

*

『妳看過布龍齊諾的《骷髏之舞》了吧。死神會帶走看過那幅畫的人，前一個持有者也已經死去。如果不破壞那幅畫，必定會有不幸降臨。』

寄給千景的信中，寫著這種語帶威脅的內容。

她還沒跟任何人提起信件的事。千景是在 Cube 的眾人回去後才獨自拆信，祖母也沒察覺異狀吧。

話說回來，千景並不知道寄件者究竟是基於何種目的寄出這封信的。首先浮現在腦中的想法是應該去跟透磨商量。關於相原敬子房裡的布龍齊諾畫作一事，由於透磨希望保密，千景仍遵守著約定。

那幅畫有部分被顏料掩蓋，千景並不確定那是否就是信裡提到的骷髏之舞。雖然有「虛幻畫作的主題就是骷髏之舞」這樣的說法，但即使那幅畫真是骷髏之舞，也不曉得是不是真跡。

結果，千景還是沒能馬上聯絡透磨，因為他現在搞不好跟志津香在一起。話雖如此，她在連自己猶豫要不要撥電話到約會的事，她只要一想到透磨就會同時想起志津香。也許是因為瑠衣提的原因也不清楚的情況下，感覺到透磨離自己愈來愈遠。

而且，萬一相原手邊的畫作是真品，並且使用了圖像術，千景也沒有必要害怕。就算看到了，那對千景也無效，說到底，那幅問題畫作根本不在千景手邊。

然而，該擔心的並非這一點。

有人察覺千景等人正在調查相原敬子，也知道相原手邊有疑似布龍齊諾的畫作。是販售贗品的某人嗎？對方對布龍齊諾正是如此堅持。

使用了圖像術的畫作，對某些人來說或許是夢寐以求的也說不定。就這方面來說，即使是贗品也能高價販售。

自數百年起就隨著許多事件現身又消失的，布龍齊諾的虛幻畫作。相原手邊的那幅畫作是真正的受詛咒畫作嗎？總之，倘若那落入千景手中，似乎有人會因此傷腦筋。

如果想獨自一人漫不經心地思考事情，去美術館是最好的選擇。千景到接近鬧區的美術館閒

逛打發時間，在閉館前走出外頭時，周遭已經暗了下來。

千景慢慢地走向車站。

一走到中央大街，在斑馬線旁等候綠燈的人群一眨眼間就多了起來。欲前往尖峰時刻的車站，熙來攘往的人群雜沓，全擠在那兒。千景仰望天空，雲朵低垂密布，使天色感覺比平時的傍晚時分更加昏暗。鬧區過於明亮，令人對時間及天氣的感覺都混亂了。

在燈號即將改變的幾秒前，人群開始移動。千景彷彿被人潮推擠，跟著走上斑馬線。

一邊走著，千景突然感覺到手臂一陣刺痛。她下意識用手指碰觸，感覺溼溼的。千景回過神來，停下腳步。

襯衫的袖子被割開，手臂正滲出血來。割傷的傷口不深，但沾在手指上的血液鮮紅，告知千景這事態的異常。

她連忙環顧周遭，斑馬線上穿梭的行人只是覺得停住腳步的千景很擋路般繞過她前進。

燈號即將改變，千景連忙穿過馬路，躲藏在建築物的陰影下方。仔細一看，被割開的不僅是袖口，就連裙子也大大的裂開一口子。

究竟是誰做出這種事來？是隨機的惡作劇嗎？還是說，這與昨天的信件有關？

千景認為有關聯。這就像是刻意要提醒她「如果不破壞布龍齊諾的畫作就會有壞事發生」。

她為了掩飾裂開的裙子，移動到道路旁。該怎麼辦？千景大為動搖地癱坐在大廈後側的石階

上，而來往的行人則不時瞥向她。就連這樣的視線，也會令千景疑神疑鬼地猜測凶手是不是還在附近。

「妳該不會是此花小姐？是此花千景小姐嗎？」

這聲音令千景吃驚地抬起頭來。

「……志津香小姐？」

「妳在這裡做什麼……咦？妳的袖口是不是沾到血跡了？」

「嗯，似乎是不小心在哪裡鉤到了突出的釘子而劃傷了。」

千景連忙這麼說，因為她認為報警並非上策。既然還不曉得對方的目的，就不能依賴他人。

既然與畫作，而且與圖像術有關，這就屬於千景的專業領域。接到挑戰豈有默不吭聲的道理？

「欸，我借妳一件衣服披著吧，我的公司就在前方的大樓。妳這副模樣會很引人側目吧？」

「方便嗎？」

「不用客氣。」

只要用托特包將裙子裂開的地方遮住，似乎就不會太過醒目。千景就這樣掩著衣物跟著志津香走。

正如志津香所說，化妝品公司所在的大樓距離那裡很近。那是一棟高雅的白色建築物，裡面還設有美容諮商沙龍。志津香原本似乎正要回家，現在又折回公司，她讓千景在以包廂區隔的沙

龍裡稍候就離開了。

待在安全明亮的地方，一坐在時尚的木椅上，千景就放鬆了下來。

志津香很快就回來了，手上拿著深藍色的開襟毛衣與醫藥箱。

「我想還是消毒一下比較好。畢竟被舊釘子傷到很容易感染破傷風。」

她這麼說，俐落地替千景處理傷口。她的雙手白皙，連指甲都修整得很漂亮，做了指甲彩繪的指甲也很美。她的細膩貼心絕非虛有其表，相信透磨也相當喜歡她這聰慧的一面吧。

她為千景貼上OK繃時，臉龐湊了過來，散發著柑橘風味的芳香。

「是香水嗎……真香。」

「啊，這個嗎？這是我們的商品。對了，這裡有試用品，妳要不要試試看？」

她從沙龍的展示櫃上拿出看似試用品的小罐子給千景。

「這對我而言或許太成熟了。」

「不，一定會很適合妳。換作是妳，一定會強調出凜然的芳香，與我的形象截然不同。」

在志津香的推薦下稍微灑在手腕上的芳香，令方才遭遇橫禍的千景打起了精神。

「謝謝妳，真的……各方面都很謝謝妳。我明天就會將開襟毛衣送還的。」

「隨時過來都無妨，這只是為了臨時得前往拜訪老客戶時，準備的替換衣物而已。所以比較樸素。」

她露出溫柔的微笑，令人不由得望得出神。該怎麼做才能展現那種柔和的笑容呢？千景雖然

知道自己平時態度冷淡，總是板著臉孔，但要求她在不開心時微笑，實在有難度。

「千景小姐，妳跟西之宮學長在交往吧？」

志津香面帶笑容地隨口這麼問，令千景大吃一驚，連忙搖頭。

「怎麼可能！我們只是認識而已。」

「是這樣嗎？討厭，我真是的……竟然擅自誤會了。」

「呃，志津香小姐，妳是他的……前女友對吧？」

「是的，我跟他是在大學社團裡認識的。鑑賞建築物同好會。」

她彷彿很懷念，又覺得好笑似的這麼說。她也知道透磨喜歡的事物，這令千景有些沮喪。

「西之宮學長大我兩屆，是我先喜歡上他的，大概交往了兩年左右吧。」

「為什麼分手了呢？雖然沒有開口詢問，志津香卻平淡地說出透磨拒絕回答的內容……

「某一天，他突然就開口說：『我不能再跟妳交往了。』我原本以為他討厭我了，但他卻說

不是，不過，他不肯告訴我原因。」

「是因為祖父拜託了他那件事。千景這麼想，也只能這麼認為。面對恩人那種「千景就拜託你

了」的強人所難的請求，透磨無法置之不理。

「那麼，妳至今仍不知道原因嗎？」

「我猜想得到的原因……或許是因為我對畫商這份工作有所顧忌也說不定。畢竟他知道家父曾被贗品欺騙，讓我因此受到傷害，所以他鮮少提起自己店裡或工作上的事。」

「不過妳並沒有認為所有畫商都是壞人吧？至少透磨，至少西之宮畫廊是很正派的畫廊。」

「是啊，這部分或許是我多心了。即使睽違許久再次見面，他仍像以往一樣照顧我；我原本還以為他一定已經交了新女友，但似乎又不是這麼一回事。所以我還是搞不懂。」

千景一想到或許是因為自己的緣故，就感到歉疚不已。透磨根本沒必要跟她分手。在與千景重逢後，透磨想必開始後悔自己當初做了那項約定吧。

「……如果透磨當初是迫不得已與妳分手，其實他並不想跟妳分開的話，妳會怎麼想？」

志津香稍微想了一會兒後低語：

「如果有機會從頭來過……不過我想已經太遲了。」

已經太遲了嗎？

喜歡建築，與透磨情投意合的志津香，對他而言應該是個特別的人。

回國後的千景總是講些討人厭的話，想必一點也不可愛。不僅如此，還讓透磨做出違背心意的選擇，他討厭自己也是理所當然的。

或許必須跟透磨好好談談才行。不該讓情況繼續曖昧不明，應該告訴他「請當作祖父拜託過的事沒發生過」才對。

否則，自己就會繼續束縛住他。

就千景自身而言，祖父的想法也並非她的本意，所以應該要這麼做。

千景兀自思索著，卻沒有察覺自己已經開始產生了「不希望被透磨討厭」的想法。

＊

透磨造訪異人館畫廊時，千景似乎已經出門了。鈴子雖邀他入內，但他只站在玄關前，表示下次再來。

「我只是想詳細問問關於彰上次寄放的那幅畫的事而已。」

「是嗎？千景她啊，很難得地晃出門，連要去哪裡都沒有說。」

「應該是已經習慣在這裡的生活了吧。畢竟她隔了十年回國，一開始似乎對許多事都感到困惑不已。」

雖然點點頭，但鈴子似乎仍相當擔憂自己的孫女。

「欸，透磨，你覺得千景喜歡 Cube 的活動，覺得開心嗎？」

「應該很難稱得上開心吧，不過她願意協助。說出在意美術館畫展傳聞的人也是她。」

「千景回國後，雖然有當地的大學邀請她擔任講師，但她卻拒絕了，也不曉得她究竟有沒有

其他想做的事。透磨，你有沒有聽說過什麼？」

一旦回到日本的千景終於習慣這裡的生活後，接下來又開始擔心她的未來了吧。此花家在生活上不虞匱乏，不過鈴子並不像統治郎一樣，是能夠看透千景的才能及應當引導方向的監護人。

鈴子並不清楚，在統治郎過世的現在，僅止於以往那樣的溫柔守護是否足夠。

「不，千景小姐並未提起過任何事。不過，我想她應該並不想遠離研究圖像學的領域，關於她將來的事，就讓她慢慢決定也無妨吧。」

「說的也是，只不過，我想千景無法做決定，或許是因為她並不清楚自己對畫作到底是愛還是恨的緣故也說不定。」

因為明白鈴子究竟想說什麼，透磨也繃緊了神經。

「現在雖然遺忘了，但千景當初會被捲入那起事件，也與畫作有所關聯不是嗎？或許是因為這樣，她才無法認真投身於美術界也說不定。」

或許是如此。只要她尚未跨越當時的事，也許就無法真正向前邁進。

「這陣子我漸漸變得不太明白了。統治郎是不希望千景回想起過去的事呢？還是希望她回想起來呢？」

「我不認為老師會希望千景小姐受苦。而且鈴子夫人，有我陪在她身邊。」

「嗯，謝謝你，就拜託你了。」

透磨向鈴子點頭致意，正打算離開而將手放上門把時，他聽見鈴子的低語。

「透磨，對不起。」

這究竟是什麼意思？單純只是因為她發了一些無謂的牢騷嗎；抑或是針對將守護千景的責任強加在他身上的現況致歉呢？然而透磨並不是被迫，而是心甘情願接受的。

然而，自己究竟是不是鈴子期望的存在？他沒有自信。

透磨雖然答應了統治郎的託付，但對千景而言應該相當困擾吧？而且，統治郎的願望與鈴子的願望或許並不相同。

也許統治郎希望千景能回想起一切，透磨不時會這麼認為。否則他就不會將透磨安排在千景身邊了。

綁架事件時救出千景的透磨，是最接近那段她所封印記憶的人物。統治郎應該是認為透磨若是待在千景身邊，或許能基於什麼契機，而幫助她恢復記憶也說不定。還是說，統治郎認為到時候能支持著千景的，唯有當時人也在現場的透磨呢？

走出門外，透磨深深呼吸。

當他正要邁開腳步，卻看見令他不快的臉孔而停在原地。他也知道對方一發現他，就會像遇到野狗的孩童一樣吃驚地停下腳步。

「西、西之宮……你來了啊。」

京一那永遠一成不變，甚至令人懷疑他是不是每天都穿著同一套服裝的西裝與領帶，讓透磨感到煩躁。

「我正要回去，千景不在家。」

「咦？她上哪兒去了？」

不僅是餐點或茶，不知不覺中，千景似乎也成了他的目標之一。這令透磨更加惱火，差點忍不住指謫他睡得亂翹的頭髮，但還是作罷了。

那在髮旋上像天線一樣翹起的頭髮看起來可笑至極。就讓他被鈴子取笑吧。

透磨沒有回答，正準備向前走。「喂！」但京一卻叫住了他。他從以前開始就是這樣，只要被人無視就會火大。京一的精神結構真的與孩童沒兩樣。

「西之宮，我從之前就很想告訴你，不要再玩弄千景了。」

「這與你無關。」

「當然有關，我跟她是親戚。說到底，你對千景究竟抱持什麼想法？」

「她是統治郎老師珍惜的孫女。」

「只有這樣嗎？」

他並不打算多說。

「你才是，你又如何？只是以兄長自居嗎？還是說，在久別重逢後，見到她出落得美麗動人，

而產生另一種感情了？」

京一為之語塞。被說中了嗎？真是單純啊，透磨心想。竟然會對千景傾心，實在太單純。

她在吸引人的同時，也是令人顧忌的存在。長有尖刺，因此雖美麗卻難以靠近。那尖刺不僅會傷害敵人，連試圖疼愛她的人也會一併傷害。她認為這樣也好。因為她察覺自己的本質並非美麗的花朵，而是那尖刺。

試圖理解圖像術之人，如果打算讓人看見那危險畫作，也不是辦不到。既然擁有即使濫用也不會遭法律制裁的凶器，也就不可能受到他人由衷喜愛了──她或許已隱約意識到這點。

所以，她之前才會在摩天輪上說自己不會愛任何人。

「那、那句話我原封不動地奉還給你。」

如此坦率的競爭之心，令透磨露出淺笑。

透磨在見到成長後的千景，明白了一件事。自己早已從孩提時代起就深受那尖刺吸引了。

「阿刀，你不夠了解她。」

對透磨而言，那深淵或許就是千景，既然如此，對方或許也正注視著自己，正等著把自己拖

在你凝視深淵的同時，深淵也正凝視著你。這句話是尼采說的嗎？

下去也說不定。他如此心想。

透磨究竟想不想讓她回憶起過去的事件呢？實際上，不知道這點的人或許是透磨本身也說不

定。

*

雨下了起來。

當透磨回到自己家裡時，看見千景正坐在玄關前。

「這麼晚了，妳在做什麼？」

在黑暗中將身體蜷縮成一團的她看起來就像個孩子，透磨下意識地彎下腰。她那雙漆黑大眼又溼又亮，睜得渾圓。有一瞬間，透磨還以爲千景因爲悲傷而哭泣著，但那表情很快地就消失了。

「你回來得眞晚。」

依然如昔的傲慢語調。

「今天還算早了，妳打算等到什麼時候？」

屋簷很寬廣，見她似乎沒有淋到雨，透磨鬆了口氣。看來她應該是在下雨前就已經來到這裡了。

「欸，透磨，原本在相原小姐那裡的布龍齊諾畫作現在怎麼樣了，你拿到手了嗎？」

千景唐突地問。

「還沒有。」

「是嗎。」

「關於那幅畫作，妳有什麼在意的事嗎？」

「能不能先讓我進屋裡？現在在下雨，晚上也變冷了。」

「妳還沒吃晚飯吧，要不要去附近的店家坐？」

他不想讓別人進屋，確切的說，他總覺得與千景兩人獨處不太恰當。今天的她看起來格外沒有防備。

「去有別人在的地方我會很困擾，因為我的衣服破了。」

她不自然地按住裙子的手一鬆開，就看見裙襬裂開，白皙肌膚袒露在外。

「你並不吃驚啊。」

千景對默默地看得出神的透磨這麼說。

「我很吃驚喔。」

他不曉得究竟該從何說起，又該說什麼。雖然想告訴她「不要滿不在乎地讓男人看到這副模樣」，卻又煩惱第一句就先說這種話究竟好不好。千景雖然看似提防透磨，面對異性卻也有著漠不在乎的一面，相當不協調。

不，第一句該說的並不是那種話。

「究竟……發生了什麼事？是誰做的？」

「似乎是人潮擁擠時被人趁機割的。」

有某人對千景刀刃相向。他終於意識到事關重大，涼意竄過背脊。

「有找到凶手嗎？妳心裡有底嗎？還是隨機砍人魔？」

「誰知道。」

她雖然事不關己般歪了歪頭，不過其實應該受到相當的驚嚇吧。她的態度看似冷淡，只是因為她壓抑了自己情緒化的一面。

千景自幼就是如此。當談起雙親的不和，以及在學校受排擠時，她的態度總是如此平淡。除非情感強烈到她無法控制，否則都是這個模樣。

總之，透磨決定請千景進入屋裡。

「妳怎麼過來的？」

「搭計程車。」

「既然如此，不是應該回異人館，回家裡才對嗎？」

「看來你似乎很不希望我到這裡來。」

「我沒這麼說。」

「如果我以這副模樣回去，奶奶會擔心吧？所以，借我衣服穿。」

「借我的衣服嗎？」

這樣不是反而更令鈴子夫人擔心嗎？

「沒有別人的嗎？女人留下的衣服之類的。」

「沒有。」

走進一樓客廳後，千景彷彿要遮掩身體般摟著抱枕坐在沙發上，環顧著單調的房間。

「我以前曾經跟爺爺一起來過，應該是在要前往英國前吧。當時伯父也還在，印象中家裡當時的擺設比較豐富，氣氛感覺很熱鬧。」

當時透磨並不在家。雖然他聽說千景要前往英國，心想或許再也無法見面，但他還是特地外出了。因為在綁架事件後，兩人之間有了距離，他不曉得該如何向千景道別，兩人之間也不再是會離情依依的關係了。

「現在這樣是基於我的興趣。」

透磨不在家嗎？據說千景當時這麼問，這是他事後聽父親說的。不知道她是不是想向透磨道別，還是只是單純地對於應該在家的人不在而抱持疑問。不過，透磨對於自己當時外出一事感到後悔，自己明明有話要對她說的，他感到懊惱。

然而現在，千景就在這個房間裡，就在透磨眼前。他覺得當時感到後悔的自己相當愚蠢。

「還不壞。」

「多謝誇獎。」

他不打算再次後悔。

因此他不會再次從她面前逃離。當他答應統治郎拜託的事時，不是已經如此下定決心了嗎？

「要換衣服是吧，請在這裡等一會兒。」

透磨走出客廳，想去找些她可以替換的衣服。但千景卻摟著抱枕跟了上來。

或許是不想落單吧。他決定隨她高興。

「為什麼是我？」

透磨走上樓梯，千景在身後悄聲說。

「或許只是單純挑年輕女性下手？」

「當時有許多年輕女性在場。」

如果是挑誰都可以，那就只是剛好看上自己而已吧，只能怪自己運氣不好。不過千景認為有部分原因出在自己身上。她認為雙親會疏遠自己也是她造成的。正因為感覺自己與周遭的人截然不同，她才會不由得憎恨他們。

「無論是針對我，還是隨便挑一個人都可以，那時對方就是看到了我而決定割傷我的。」

這次的事也是，割裂衣服的刀刃同樣割裂了千景尚未痊癒的傷口。那同樣也刺痛了透磨的心。但即使互相安慰，千景也不會對他敞開心防。

「因為我會令人感到不快，就跟嵌有圖像術的危險畫作一樣。」

透磨在門口回頭，看見低下頭的千景就在身旁。纖長的睫毛與光滑細緻的臉頰映入眼簾。她平常絕對不會如此靠近自己，今天的千景果然毫無防備。透磨別開目光。

她會如此沒有防備是因為受到了傷害，即使認為她需要協助，透磨對自己的自制力也沒有信心。

他走進衣物間，從衣物箱中拉出運動裝。

「這套可以嗎？」

透磨遞出衣服，從千景伸出來接過衣服的手腕上散發出柑橘風味的芳香。那是甘美且富刺激性的誘人香味。他對這香味有印象。

對透磨而言，那帶有意義的芳香直接地撩撥著他的情感。

「是香水嗎？」

「這個？這是志津香小姐給我的。」

他只能這麼說。千景沉默不語。

「那麼，那對我無效喔。」

「別用，香水不適合妳。」

千景身上有著與志津香相同的芳香，這令透磨感到混亂。

「是她建議的，說很適合我。」

「那只是客套話。」

「並不是那樣。」

「她很擅長稱讚人，很容易給人好印象，令人對她產生好感。她本身也很會尋找他人的優點。」

「所以你才會喜歡上她？」

「沒有男人會不喜歡她。」

他認為自己喜歡上了她。而她也坦率地仰慕著自己，對於與周遭人們同樣擁有情人一事，透磨本身也相當享受。

直到那一天為止。

「總之，請快去換上。這副模樣不太好。」

透磨這麼說，正想走出房間。但一如往常地，透磨的講法似乎令令千景感到不愉快。

「說的也是，我的身體令你看了感到不快吧。」

她將抱枕扔過來，透磨只得停下腳步。雖然雙腿又因此袒露在外，但她似乎並不在意。

「我也很討厭自己的一切啊！」

她脫下開襟毛衣，透磨這才發現她的襯衫袖口也被割開。白色布料染著鮮血，令透磨吃了一

驚。他正想走近，千景卻伸手打算解開襯衫鈕釦。

「我知道，即使灑了再好聞的香水，自己還是不會改變。」

雖然他叫千景快換衣服，卻不是指現在立刻。然而千景卻沒有停下動作。

「我無法遠離我自己，因此就算討厭我也打算繼續這樣下去。但是你既然感到不快，那麼別管我不就好了？你爲什麼要答應爺爺的請託！」

回過神來，透磨已經抓住了她的手腕。

他將千景拉過來緊緊摟住。千景的身體略微僵硬，雖然試圖抵抗，但透磨仍滿不在乎地加強力道。

幸好頸邊沒有灑上香水，仍是千景本身的芳香。

「妳不懂『不太好』這句話背後可能還有別的含意嗎？是因爲那會撩撥人的慾望啊。」

千景連忙想推開透磨。他費了一番勁讓自己冷靜下來，這才鬆開手臂。透磨一放鬆力道，她就立刻後退到牆邊。

「是妳先誘惑人的吧！」

透磨說完，就離開了房間。

爲什麼自己沒辦法說出溫柔的話語呢？看見千景用複雜的表情望著自己，令他不由得自我厭惡起來。如果能與她融洽地相處，或許她也不是不可能接受自己。

然而，透磨在受到千景吸引的同時，也感到恐懼。

一旦想要獨佔千景，必定就會試圖讓她回想起過去——她那份隨著綁架事件一同失去的，仰慕著透磨、需要著透磨的那段時光的記憶。

在衣物間的門關上的同時，千景癱坐在地。為什麼一旦面對透磨，自己就無法冷靜呢？

千景最難壓抑的是憤怒的情感。明明其他情感都能好好控制，唯獨這種情緒怎樣也無法控制。或許是因為這與她對雙親懷抱的情感直接相連。這是唯一能讓千景這個遭雙親捨棄的壞孩子自由表達的情感。

透磨靠近了千景最脆弱的地方。他激怒自己，就這樣放著不管，最後又擁抱了自己，彷彿要包覆一切。

千景大感混亂。

究竟是想頂撞他，抑或是完全放任自己的憤怒情感傾瀉而出呢？她搞不清楚了。

她不是應該讓透磨從與祖父之間的約定中解放嗎？這麼一來，他就沒理由討厭千景了。不過，這樣他也會離自己更遙遠。

這太奇怪了。千景就在不曉得自己究竟期望什麼的情況下，總之先試圖站起身。等獨自一人

對待畫作嗎？

她直覺地認爲那是一幅畫。然而，那幅畫卻沒有裱框，而是直接塞在沙發底下。透磨會這樣

了像是木板的一角。

這是透磨的房間嗎？牆上只裝飾了這幅畫，在千景看向電腦及書架時，發現從沙發底下露出

認出來了。

女性獨自漫步於荒野中的背影，那是祖父的畫作。由於構圖及筆觸相當易於辨識，她馬上就

人在。這時掛在牆上的畫映入眼簾。

她走出衣物間，看見隔壁房間門微微敞開著。千景原以爲透磨在房裡，但瞄了一眼，發現沒有

總之千景先換上了體育服，將袖口及褲管捲起後，才終於冷靜下來。

這是千景聽祖母說的。所以，透磨現在是一個人住在這裡。

透磨的父親過世後，據說在透磨成年之前，他的繼母都還住在這裡。現在則已經回娘家去了，

丟了浪費而留下的。

是他保存得很好嗎？還是當初買著備用的呢？因爲看起來似乎沒穿過幾次，或許是伯母覺得

這是他的惡作劇，要讓自己穿上這衣服嗎？

千景撿起運動裝打算更衣。仔細一看，那是繡有高中校徽的體育服。

時再來煩惱吧。她不想在透磨面前表現得更加混亂了。

被疑問驅使，千景走進房裡。她從沙發底下拉出的畫作上，粗暴地塗滿了紅色顏料。

而從凌亂的紅色線條下窺見的部分，可以勉強認出是某幅畫的一部分。

是死神。身披長袍的「死亡」將大鐮刀高高揮起。臉部雖然被紅色顏料掩蓋，但八成是骷髏。

在死神身旁有一名眼神空洞的女子，不曉得是沒有察覺還是漠不關心，她毫不在乎架在自己頸部的大鐮刀，嘴邊似乎掛著淺笑，但身體的大部分都被掩蓋住了。她身邊還有另一名只能看見美麗衣裳的女子，兩人似乎正在散步，並未察覺即將降臨在身上的命運。畫作背景可以看見層層樹林。

這是《骷髏之舞》。

雖然無法看見整體，但可以得知原本畫面上細膩的構圖中，肯定藏有各種圖像。這充滿寓意的構圖及人物的描繪方式，都像極了布龍齊諾的手法。

這是令社會戰慄的問題畫作嗎？由於已經被抹髒，無法確認是否使用了圖像術，但從被紅色顏料層層塗抹這一點看來，可以推測是相原敬子曾經持有的作品。

透磨是何時取得這幅作的？為什麼不告訴千景這件事？為什麼要將畫作放在椅子下，彷彿要藏起來似的？

至少千景打算與透磨同心協力。她認為在解決與畫作相關的事件或疑問上，身為圖像學家的自己能夠派上用場。

然而，這回的贗品問題不需要千景協助嗎？

當她問起是否取得布龍齊諾的畫作時，透磨回答的是「還沒有」。

千景拿著畫走下樓。客廳的門開著，但透磨不在那裡。

桌上擺著一張紙條。

「我去買衣服。」

紙條上這麼寫著。

4

骷髏之舞的饗宴

「千景，等很久了嗎？」

在位於中山手通的老牌咖啡館裡雖然充斥著下班的客人及觀光客，京一還是很快地發現了千景，朝她跑了過來。

「京哥，你明明還在工作，抱歉。」

「不會，只是因為我遲交資料，所以才得加班而已。話說回來，怎麼了？妳很難得主動聯絡我啊。啊，是想去什麼地方嗎？該不會是想去夜遊？千景，妳還未成年，所以我不太建議就是——」

「關於布龍齊諾的模仿畫，那件事後來怎麼樣了？」

千景打斷京一的話。

「咦？啊，妳是指塗了紅色顏料那幅畫？妳沒聽說嗎？我聽負責人員說，因為死者家屬拒絕接收，所以取得許可後交給西之宮了。」

「透磨接收了？什麼時候？」

「這個嘛，幾天前吧。」

他為什麼沒說出這件事？如果是幾天前，應該有時間聯繫才是。千景的腦中滿是疑問。

她最近開始意識到自己與透磨之間有著距離。不，距離原本就存在。因為千景回想不起自己曾與他相當親近的事，只會覺得他是個討厭的人。但雖然回想不起來，自己內心某處仍確實有股

親切感。

在千景回國，與透磨相處之後，雖然對他的毒舌感到畏怯，卻也逐漸信任他。

然而，透磨卻兀自與千景保持著適當的距離。雖說是童年玩伴，即使長大了，他也不可能把自己當成女性看待吧。對於因為是統治郎的遺言而答應的事，他是否正感到後悔呢？

既然如此，他根本就沒必要煩惱啊。

「對了，關於剛才說的事，雖然是晚上，但只要由我陪著，我可以介紹妳去一些比較健康的地方——」

「欸，販賣假畫是犯罪吧？」

千景再次打斷了京一的話。她滿腦子都只有布龍齊諾畫作的事。

信件的事和透磨的事都令她心亂如麻。另一方面，她也認為自己沒有必要只照透磨的話行動。

自己也是畫作專家，她應該也能以自己的方式調查。

在聽說許多關於贗品的傳聞後，千景也親眼目睹了贗品的買賣。此外，還有那封奇特的威脅信件。

竟然威脅圖像術專家要小心詛咒畫作，未免找錯對象了。對方或許是希望她從贗品事件中抽手，但千景一定會揭發對方的真面目。

「咦？什麼？也就是說是詐欺？」

京一瞬間傷腦筋似的側頭，表情隨即變得嚴肅。那應該是他工作時的表情。

「詐欺是犯罪喔。」

「如果明知道是贋品卻販售的話，就會構成詐欺嗎？」

被當成寶的贋品而發現的，相原敬子的畫作；她的自殺以及存放於倉庫裡的許多臨摹畫作被燒燬；唯有一幅看似布龍齊諾的畫作《骷髏之舞》藏在相原房裡。美術館的畫展舉辦在即，此時所傳出的布龍齊諾畫作爲贋品的傳聞，以及最近的贋品騷動，全都與相原敬子有關嗎？

難道是過去曾引發數起事件的，布龍齊諾的虛幻畫作即將現身？眞是誇張的妄想。

資訊全都支離破碎，無法顯示出任何關聯，然而她總覺得有某處是相連的。這就像乍看之下毫無意義地分散各處的圖像，其實會形成一個意思，絕非毫無意義一般，這些資訊想必代表了某個事件。

既然如此，最重要的那件事尚未浮現，就表示目前還欠缺能連結複數圖像的關鍵。

「這個嘛，要構成詐欺，首先必須要有受害者。也必須看對方是否存心欺騙啦，有時即使沒明說是贋品，卻開出怎麼想都不會是眞品的價格啦，或者牽扯到個人糾紛等等，有許多情況無法以詐欺一概而論。出乎意料地很難構成案件哩。」

也有人會自願購買臨摹畫。有的人是想當作裝飾，因此只想便宜購得；也有人是爲了防盜，或爲了避免劣化，不想將眞跡掛在人們看得到的地方，這時就會以臨摹畫替代。

或許也有人認為這些就是名畫的贗品吧。不過臨摹畫出乎意料地有市場，因此也會在市面上流通。

京一看著陷入沉思的千景。

「千景，妳又一頭栽進危險的事情中了？Cube又打算開始做些什麼嗎？」

「這與Cube無關。」

「難不成是西之宮畫廊有販售贗品？」

「咦？」

「如果是這樣，我可會徹底調查的喔。」

就算刻意去讀取，圖像術的意義也不是想看就看得出來。那並不是用看的，而是必須潛入畫作中，感受畫家的意圖才行。

從收到威脅信件那一刻起，千景就不再是隔岸觀火的人了，她已經被捲入其中。

千景本身既然被捲入描繪這次事件的一幅畫中，她就只能採取與仍在暴風圈外的透磨不同的作法了。

千景緩緩搖頭。

「如果我販賣臨摹畫，會構成犯罪嗎？」

千景本身能否成為解開這次事件、解讀出複數圖像的關鍵呢？

那幅農夫在民宅屋簷下沉思的畫作，愈是定睛細看，相原敬子的特徵就愈加明顯。由於寶的真跡在確認完就歸還，如今不在手邊，不過千景清楚地記了下來。她將其與眼前相原的畫作一一進行比對。

總而言之，並沒有圖像術。如同透磨所認為的，過世的收藏家認為「會發生壞事」只是因為自己的收藏品中摻雜了異物罷了。

相原的畫中，影子的部分比真品來得醒目。老人的表情更加沉重，而鐮刀刀刃也彷彿研磨得比真品銳利般更閃閃發光。如果說真跡所表現的是漫長的靜寂，這幅畫就蘊含了剎那的緊張。

她是對繪製贗品一事有所抗拒，才反映出自己的意向嗎？千景這麼想。

既然如此，她是受迫繪製的嗎？如果是自願協助詐欺，應該會盡可能地畫得更相似才對。

相原背後果然還有什麼人在，她是被利用的。那會是白金繆思畫廊嗎？

千景在白金繆思與瑠衣一起購買的羅蘭珊畫作是幅十分努力消除自我的作品。雖然臨摹得很正確，卻也因此欠缺精采嗎？感覺就像失了魂一樣。

白金繆思有在販售相原以外的人繪製的假畫，這點是千真萬確的，但不管是不是故意，仍無

*

法作為線索。

雖然不曉得與這些疑問是否有關聯，但千景現在正思索著該如何找出寄信給自己的人物。對方知道模仿布龍齊諾的畫作曾在相原敬子手邊，很有可能也知道相原繪製贗品的事。

『我是此花千景。我想祕密委託蜻蛉先生，請勿告知透磨。』

千景寄了封電子郵件給 Cube 中至今從未露面的成員。

『您知道自殺的畫家相原敬子或許曾提供贗品一事吧？在她的房裡找出一幅疑似布龍齊諾繪製的畫作。能否請您在網路上販售這幅作品？』

她馬上就收到了回信。

『妳指的是令社會為之騷動的，布龍齊諾的虛幻畫作嗎？是會控制看畫之人的贗品嗎？』

『恐怕是贗品，我想應該是相原小姐繪製的。』

千景確認細部後，發現那幅畫與寶的假畫相同，可以發現畫者用了一些技巧，比如說利用改變清漆的顏色讓畫作看似老舊、在畫板上加工等等。然而，該說果然如此嗎？繪製畫作的畫板明顯地是膠合板，透磨想必也發現這一點了。而沒有被紅色顏料染髒的部分，則可以感覺得出相原敬子的作畫習慣，想瞞也瞞不住。

『由於有大片範圍染上紅色顏料，我打算謹慎地去除顏料，如果您需要圖片，請直接使用染髒後的圖片。隨信附上照片。』

推測繪製了死神身影的部分，是被顏料塗抹得最用力的地方。似乎是受看見畫作後的恐懼感

驅使所致。而這一點現在則派上了用場，因為這令這幅畫看起來就像真正的恐怖畫作。

『妳真的要販售？』

『只是裝作要販售。不過，我希望能讓知道這幅畫的人誤認為真跡，並吐露情報。』

威脅千景的人不希望這幅畫出現在社會上，而是希望她捨棄或破壞這幅畫。抑或是裝作如

此，其實是對方希望藉此得到畫。

『那麼，就使用我的分身帳號。我曾使用那個帳號多次買賣畫作，累積信用，因此應該會讓

畫作看起來像真品。』

若是打著布龍齊諾的虛幻畫作此一名號在網路上販售，對方應該會採取行動才是。

『屆時若是單方面地取消交易，不會因此失去信用嗎？』

『不用擔心。我準備了好幾個用過就可以捨棄的分身帳號。話說回來，這是為了引某人上鉤

吧？對方若是試圖直接接近妳，不會有危險嗎？』

或許會吧。不過就算千景什麼也沒做，只要對方有意也會靠近吧，比如說像前陣子那樣混入

人群中。千景愈想愈不認為那只是碰巧的隨機砍人魔。

如果對方要再來一次就放馬過來吧。這一次，她不會再逃了。

『我不要緊。』

『妳無論如何都希望對西之宮先生保密吧？』

這點或許是蜻蛉最在意的。

『這樣的請求會令您感到困擾嗎？』

她隔了一會兒才收到回信。

『不會，他並不是領袖。』

雙方的交談就這樣結束了。

蜻蛉的動作非常快。在過了幾分鐘後，那幅畫就已經放上專賣西洋畫的拍賣網站了。

＊

那一天，透磨回到家裡時，千景已經消失了蹤影。折好的運動裝放在那裡，自己的大衣則不見了。此外，原本藏在自己房裡的那幅畫也是。

自己實在太粗心大意了，不應該離開家。然而當時透磨大爲動搖，由於不曉得該以何種態度面對千景，他才想出門讓頭腦冷靜冷靜。

自那時起，千景就躲著透磨。即使他去異人館畫廊，千景也不在或假裝不在，更不在畫廊區露面。或許是對於透磨隱瞞布龍齊諾畫作一事生氣，除此之外，或許也有其他不想見到透磨的原

因。

總之，千景一個人什麼也辦不到。暫時還是多一事不如少一事。透磨這麼想，決定暫時保持沉默。

當然，他並不知道有人寄了怪信給她的事。

「結果果然是情人。」

彰一邊開著自己的廂型車一邊說。透磨將原本看著窗外的視線轉回彰身上。

「情人？」

「就是送時之翁畫作給達麗雅的對象！」

彰一臉不甘，原本以為有機會交往的美女模特兒有情人一事，似乎令他大受打擊。

「她有情人住在這個鎮上，所以為了避免被周遭發現，她來這裡時都假裝來找我占卜，把我當煙霧彈……可惡！瑠衣小姐的預言竟然命中了。」

與其說是預言，不如說任誰都可以想像得到。

「那種事無關緊要。她的情人是誰？」

「竟然說無關緊要！」

「開車請看前方。」

「透磨，你真冷漠。」

「你真的認爲她對你有意思？對方可是經常登上週刊雜誌的藝人喔。」

「只要人在眼前就能明白啦。那可是光被凝視就彷彿要飛起來般的心情。」

能夠奪人心魄的對象確實存在，畫作也是一樣。圖像術也會與人類無法意識到的直覺相連，

刻畫出某種衝擊，帶給觀者強烈印象。每一種主題的意涵，頂多如同女性眨個眼一般，但整個畫

面卻會一齊襲向觀者。這時個人毫無防備的精神是無法防範的。

而千景卻能夠解讀這些龐大的資訊。仔細想想，她的精神力可說強大至極。

明明就會輕易被日常生活中，發生在身邊的事傷害，變得那麼脆弱。

「所以，對方到底是誰？瞧你裝模作樣的。」

「是啊，簡直令人不勝惶恐哩。講出來保證你嚇到，是三堂篤夫。」

「哦。」

或許是理解透磨發出這聲音表示他的確相當吃驚，彰似乎很滿意地揚起嘴角。

「三堂老師的確是出了名的花花公子。」

「不過他這陣子似乎常往醫院跑。」

「這麼說來，聽說他最近身體不適。」

「不曉得是不是因爲這樣，據調查員的報告說，他因爲發呆而從車站樓梯上滾了下來。而且

還是連續兩天如此。雖然只受了輕傷。」

「三堂篤夫是與白金繆思關係很好的畫家，一直都有在提供新作品。也就是說，他贈送給達麗雅小姐的畫作是從那間畫廊購得的嗎？」

「販售贗品給南田先生的也是白金繆思吧。既然有眞品，要複製贗品也辦得到。那裡果然就是幕後黑手嗎？」

「該如何判斷，要看矢神社長的動向而決定。」

彰很快地停下了車，位置正是白金繆思畫廊旁。過了一會兒，從大樓裡那裝有玻璃窗的寬敞大廳裡走出一名穿著細跟鞋的女子。她筆直走近車旁，敲了敲車窗。

車鎖打開後，她坐進後座。是假扮成美容店家經營者的瑠衣。

「瑠衣小姐，怎麼樣？」

「對方同意退貨，不過不承認那是贗品。」

是瑠衣平時的語氣，不過她那蹺腿的動作，以及以指尖輕觸臉頰歪頭的舉動，都還在女企業家的角色中。

「嗯，我想也是。」

瑠衣方才帶著前幾天買下的羅蘭珊的水彩畫前往白金繆思。以「認識的古董美術商表示這是贗品」爲由，要求退貨。這是爲了確認矢神會有什麼反應的作戰。

「我有提出忠告，勸他們最好調查贗品出處。」

「彰，接下來請你調查矢神社長近期可能會見面的人物。」

「我已經安排好了。」

「對象我已經聽說了。」

瑠衣若無其事地說道。

「真的嗎？」

「臨走前，我假裝去洗手間後又折返，偷窺了社長室，結果見他立刻聯絡了某個人。聽他稱呼對方為三堂先生，應該是畫家三堂篤夫吧？」

「那麼，繪製那幅羅蘭珊畫作的人是三堂嗎？」

「我不知道，但聽起來像是在抱怨。」

「據聞他畫不出自己的作品，一時陷入了低潮。或許是為了收入才會繪製贗品吧……」

「不過，千景斷言三堂送給達麗雅的那幅畫是相原敬子的作品喔。」

「另一方面，羅蘭珊則不是相原的作品。

「如果打算靠贗品賺錢，同時委託好幾位畫家繪製贗品也沒什麼好稀奇的。」

「是啊。但令人在意的是，如果是矢神社長委託三堂老師或相原小姐繪製贗品，會因為被退貨而去抱怨嗎？我不認為騙人的一方會相信贗品能騙過所有人。只要有一個人上當就夠了。被懷疑或被退貨，照理來說應該都是可以預見的結果。矢神會抱怨，不就表示他是發現原本相信三堂

而購買的畫作竟是贗品，才會這麼做嗎？」

「也就是說，掌握贗品貨源的人是三堂？」

透磨暫時低頭沉思，隨即抬起頭。

「彰，你能接近三堂老師嗎？就說是因為聽說他事故連連及身體不適，想替他消災解厄如何？」

彰咧嘴一笑。

「我可是占卜師，不會祓除災惡。不過倒是能給他一些提昇運勢的建議。」

「不過，你打算怎麼在他沒有戒備的情況下接近？」

「就請達麗雅在他前面力捧我吧。如果他是個軟弱的傢伙，只要稍微撒點餌，應該就會主動接近了。」

*

千景一回到家，就看見祖母一臉憂鬱地呆站在圍牆前。畫廊休息的日子，祖母總會賣力地整理庭園。是植物上出現害蟲嗎？千景朝她走去。

「哎呀，千景，妳回來了。」

「奶奶，怎麼了，爲什麼呆站在這裡？」

「妳聽我說，真是太過分了。牆邊的薔薇被人殘忍地剪斷了。究竟是誰的惡作劇？」

千景看向祖母手指的圍牆邊，祖母費盡心思照顧的薔薇被人剪斷，殘骸散落一地。

「天啊，爲什麼？昨天還沒事的。」

以單純的惡作劇而言，彷彿是刻意惹人不快。

「是不是跟小京商量一下比較好？」

「說的也是。」

一邊回答，千景同時思考著會不會是自己主動挑釁所造成的。會是寄出威脅信的人物察覺千景將問題畫作拿出來販售嗎？或許是千景沒有破壞那幅畫，令對方焦躁不安也說不定。

然而，千景不能將信件的事告知京一。至少她並不打算提起這件事。

讓祖母的庭園造成犧牲雖然愧疚，但如果對方是因此焦躁，自己就更應該繼續行動下去。

「真是討厭，得把門鎖緊才行。」

千景雖然點頭回應，但也同時狠下心來決定保持沉默。然而，在這件事發生的幾小時後，透

磨出現在此花家。

這陣子，千景總會在他可能過來的時間外出或躲起來，但這次透磨是突然造訪，千景不小心

回應了門鈴，走出玄關，就這樣與他碰了個正著。

「哦，千景小姐，好久不見。」

透磨竟厚著臉皮說這種話。

「你、你來做什麼？」

「我聽鈴子夫人說牆邊的薔薇被人剪斷。我剛才去確認過了，的確很過分啊。」

「透磨，不好意思，你這麼忙還找你過來，來，請進。」

祖母也來到玄關前，對透磨招手。

千景一看到他的臉，就不由得回想起前陣子的事──她在透磨家發生的事。焦躁與緊張令她全身僵硬。

而透磨則一臉什麼都沒發生過的模樣經過千景身旁，回應祖母的招呼進屋。

「奶奶，妳怎麼不是找京哥，而是找透磨商量？」

「因為他剛好打電話來啊。」

「我已經拜託保全公司協助巡邏這一帶了，您可以放心。」

「真是幫了大忙。」

「是負責西之宮畫廊保全的那間公司？他們願意承接工作內容以外的業務嗎？」

「因為鈴子夫人保管在這裡的統治郎老師的作品，也全是由西之宮畫廊負責管理。我一拜託，對方就立刻設法處理了。」

「我現在去泡茶，千景，妳也要喝吧？」

祖母連忙走向廚房。

「咦？我不必了。」

「妳不必了。」

她想盡量避免與透磨面對面。然而祖母的身影一消失，他就立刻張開雙手擋在千景面前。

「妳用不著逃跑吧？」

「我沒有事要找你。」

「我有事。妳不把大衣還給我嗎？」

「我送洗了。」

「還有畫作。」

說得簡直像是自己的物品似的，千景火冒三丈。

「你爲什麼要瞞著我？」

「我只是忘記說了。」

「你以爲我會相信這種話嗎？」

透磨明顯地嘆了口氣。有錯的人不是你嗎？千景心想。

「妳打算把畫怎麼樣？」

「我要調查其中有沒有使用圖像術。我正在謹慎地去除清漆上的紅色顏料。」

「妳應該也察覺那是贋品了吧？」

「傳說使用了圖像術的畫作究竟是不是布龍齊諾所繪製，這點無人知曉。即使作者很明顯是別人，但那幅畫至少確定是模仿布龍齊諾的風格繪製，說不定有使用圖像術。」

「那是最近繪製的畫作，或許是相原敬子畫的。」

當然千景也如此認為。

「既然如此，就更應該仔細確認那幅畫。她明明將畫具全部處理掉了，卻留下那唯一一幅畫在屋裡。你不認為當中或許會藏有某些訊息嗎？」

「妳解讀出那訊息後，會告訴我內容嗎？」

「誰知道？說到底，你一開始就不打算讓我看到畫吧。」

透磨咂嘴。看來他似乎已經隱藏不住自己的焦躁了。

「妳不想知道最新的調查結果嗎？」

Cube 的調查仍在進行中吧。千景雖然在意，卻搖了搖頭。

「我會以我自己的方式調查。你其實也很不想當我的裸姆吧？」

這麼說著，千景才回想起自己前陣子一時脫口說出的話語，後悔湧上心頭。

『你為什麼要答應爺爺的請託！』

她原本並不打算質問透磨。被千景這樣詢問，他應該只會感到困擾，千景也不想聽到他的真

143

心話。只要雙方都噤口不語，總有一天會當作沒發生過這件事吧。她原本認為這樣就好了，當時卻忍不住脫口而出。

「關於那件事……」

「你不用回答無妨，我懂。我也不想被你當成包袱。」

透磨彷彿想說什麼似的凝視著千景，最後又自行否決般輕輕搖頭。

「……那麼就隨妳高興。」

透磨終於從千景面前退開。她隨即走過他身邊，衝上樓梯。

千景一衝進房間將門緊緊關上後，就從衣櫥裡取出畫作。是那幅模仿布龍齊諾風格的，相原的畫作。

畫中手持鐮刀的死神部分，被人執拗地塗了厚厚一層顏料，去除紅色顏料的作業尚未有所進展。不過周圍的圖畫已經可以清楚判別內容。

「死亡」的一隻手正要將鐮刀揮向面帶微笑的女子，另一隻手則正欲伸向另一名女子的面紗。兩名女子遭死亡糾纏的情景，顯示出生命隨時隨地都會被毫不留情地奪取的現實，這便是描繪出這份寓意的《骷髏之舞》。有一部分構圖看似模仿了布龍齊諾的畫作，但也有自行創作的部分。

細節確實與布龍齊諾極為相似，但整體而言就不像了。這貫徹寓意上表現的迥異畫面脫離現

實，彷彿要將觀者推離，實在非常情緒化。整體呈現出相原那獨特的悲戚感。

而這種悲戚感也曾出現在時之翁的贗品中。此外，還存在於千景在某處見過的畫作中。

這時，收到郵件的通知聲響傳進耳中。是蜻蛉寄來的。

『有人詢問關於那幅紅色布龍齊諾畫作的事。對方十分執拗地詢問原持有者的事，我便不著痕跡地與對方交談並試著誘導。我認為對方應該認識相原敬子。因為對方知道原持有者是一名年輕女性、已經死亡等情報。我調查對方的電子郵件地址後，查到某個令人在意的名字，特此告知。』

三堂篤夫。

這幾個文字令千景大吃一驚。同時，她曾在白金繆思的派對上看過的，對方的畫作影像也鮮明地浮現腦海。

不對，那不是三堂篤夫的畫作。

千景唐突地回想了起來。那幅畫作雖承襲了三堂的畫風，以鮮豔的原色描繪出熱帶景象，但千景當時卻感覺到了一絲並非他作風的氣息摻雜其中。那幅畫作不正是出自相原之手嗎？

既然如此，這到底是怎麼回事？三堂沒有察覺自己的作品被換成贗品了嗎？

那怎麼可能？她雖然這麼想，但過去確實有畫家將贗品誤認為自己從前的作品，而在畫作上簽了名。有的贗品就是製作得如此維妙維肖，而產量豐富、創作生涯又長的畫家，也不可能記住

自己所有的作品。

然而，三堂當時的畫作是新作品，有可能認錯嗎？

『對方雖然使用了假名，但他也在別處使用過相同的電子郵件地址。我認為就是這名畫家不會有錯。他似乎與白金繆思畫廊往來已久。』

蜻蛉在郵件中附上應該是從某個美術相關網站複製的三堂個人資歷及照片。

三堂對相原繪製的布龍齊諾畫作感興趣，似乎也知道相原已經自殺的事。

『您知道三堂與相原敬子之間的關係嗎？』

『我日後會再聯絡。』

 *

三堂出現在彰的事務所裡時，看起來比在派對上更加削瘦。鬍子長了也沒刮，領帶也繫得鬆垮垮的，看起來相當邋遢。與散發花花公子本色時簡直判若兩人。纏在手上的白色繃帶相當顯眼。

是從樓梯跌落時受的傷嗎？

透磨待在三堂與彰會面的談話室隔壁，透過監視器螢幕看著兩人的身影。

想必他這輩子從沒想過必須仰賴占卜師吧。然而在達麗雅多次推薦下，他終於採取了行動。

或許是因為如此，他坐在沙發上，感覺很不自在——也或許是因為眼前的男人身穿虎紋西裝的緣故。

「您是三堂篤夫先生吧。原來如此，看來您似乎深深地墜入了負面螺旋中啊。」

彰凝視著他蒼白的臉這麼說。

「你是說負面螺旋嗎？」

「您是否感覺到最近壞事連連呢？工作上似乎也不太順遂。這是因為存在著令您的運勢變差的事物。」

「我一定被什麼壞東西附身了吧。」

三堂自嘲地這麼說。

「您為什麼會這麼想？是否發生過什麼事，令您有『被附身』的感覺？」

三堂煩惱似的噤口不語。

「想必有吧。所以才會雖然心想不太可能，仍不小心說溜嘴，講出「被附身」這類話來。他或許是因為這樣才會不再懷疑占卜，甚至可以說是因為想尋求依靠而來到這裡。

「您看過什麼恐怖的事物吧。」

彰以肯定的語氣說出曖昧不清的詞彙，試圖藉此誘導。會說「恐怖的事物」是因為三堂想必曾因某種事物受到打擊，當然，彰並不清楚那是什麼，不過這麼說會讓對方聯想到自己所在意的

事物，同時也會讓對方有種「被說中了」的感覺。

「……我看過一幅恐怖的畫作。」

彰對監視攝影機使了個眼色。透磨一邊看著螢幕一邊點頭。彰即使沒看到，想必也會理解。

然後透磨送了一封郵件給彰，內容只有「死神」兩字。彰在三堂的角度看不到的位置確認手機螢幕顯示的內容。

「那是……我想想，是不是感覺不祥的死神畫作呢？」

三堂瞠目結舌，接著不安地搖晃身體。

「沒……沒錯，那是受詛咒的畫作，是不該看到的東西。」

「您怎麼知道那是幅受詛咒的畫作？」

「那是因為……」

三堂閉上嘴，仍舊沒能回答。

「是因為持有者意外死亡嗎？」

三堂動搖得幾乎站起身。

「你知道？為什麼？」

「只要看著您，就會浮現各種影像。這是很重要的事，應該能成為拯救您的線索。」

彰明明沒有靈感，卻講得煞有其事。

總之，透磨確定了。三堂所看過的畫八成是相原敬子家中的那幅作品。而他深信那就是布龍齊諾的虛幻畫作。或許也相信相原會自殺，是那幅畫所導致。

「您是在哪裡看過那幅畫的？」

「……幾天前，我接到聯絡。對方希望我過去看看作品。我正好有事出國，等我回國後，就立刻前往對方的公寓。結果卻看到她躺在房裡，已經全身冰冷了。而那幅畫……布龍齊諾的《骷髏之舞》就放在她房間的椅子上。」

三堂表示，他受到恐懼感驅使，當下就逃了出去。

「讓我們依序整理一下。若能在我看見的影像中，重現您看見詛咒畫作時的過程，一定能找出解除詛咒的辦法。」

彰敘有其事地說著胡謅的話，催促三堂說下去。

「對方希望您去看作品是吧，是怎樣的作品？」

「是她的作品，對方是我以前的學生。」

原來如此。透磨低語。

「當您抵達她的公寓時，她既然已經過世，您是如何開門進去？」

「我按了門鈴，沒有回應，我就直接拿鑰匙開了門進去。」

「您有備份鑰匙？」

「……因爲她是我的學生。」

看來兩人似乎並非單純的師生關係。備份鑰匙象徵著這層意義。然而，三堂應該是想隱瞞兩人之間的關係，才會沒有報警就直接逃跑。

「然後，您在房裡做了什麼？」

「什麼也沒做，我立刻離開了，因爲我大受驚嚇。」

「您有上鎖嗎？」

「……我想應該沒有。」

「您有告訴任何人自己去過學生家的事嗎？」

「我沒告訴過任何人。」

接著，三堂就這樣雙手抱住頭部。然而他會如此痛苦，似乎並非是那名女性之死令他感到後悔或悲傷，而是因爲可憐自己。

「我再也無法作畫了。沒想到竟然發生這種事。我好不容易才擺脫低潮，畫出傑作，並接到委託了……」

「只要解開詛咒，您還能繼續作畫的。」

「不，我再也辦不到了。」

透磨一直盯著螢幕思考著。相原的臨摹畫是透過三堂賣給白金繆思的嗎？讓她繪製臨摹畫並

當成真跡販售的人是三堂嗎？

「您的願望是什麼？您想解開詛咒嗎？還是說，既然無法再作畫就沒有意義了呢？」

彰平靜地詢問。

「我⋯⋯我再也無法忍受了，我想從這種惶惶不安的日子中解脫。」

布龍齊諾的虛幻畫作環繞著恐怖傳聞，也有一說是那幅畫正是《骷髏之舞》。明明不知道那種作品是否實際存在，但傳聞卻說得煞有其事。

至今為止也曾出現過數幅贗品，而看過的人也曾因此陷入恐慌。

明明是沒有使用圖像術的贗品，竟會令深信其為真品的人如此煩憂嗎？

「那麼，這應該能派上用場。」

在彰的指示下，祕書以推車推來一個誇張的箱子。裡面放著一尊水晶雕刻的豹。

「這是除魔器，要不要買一份呢？」

彰露出微笑。

「真過分的祈福推銷啊。」

三堂表示「會考慮」後便離開了。透磨前往彰待著的談話室，開口第一句話就是這句。

「真討厭，別說得那麼難聽。那是我的寶物，我並不打算賣，那可是向萊儷水晶特別訂製的哩。如果他無論如何都想要，我可以幫他訂購，只要用正規價格購買即可。」

不過價格高得嚇人就是了。彰補上一句。

「說到底，以三堂的情況而言，只要依靠他認為有效的物品，心情就會輕鬆許多。而且他如果會覺得膜拜水晶很蠢，就會意識到受詛咒這種事也相當愚蠢了。以心理諮商而言，這並沒有錯誤喔。」

的確如此。透磨仔細欣賞這尊水晶豹。

「曾在相原小姐房裡的畫作被人以紅色顏料塗抹，看來並不是三堂老師下的手。」

透磨低語，彰面露不滿的表情。

「你沒提過這件事。」

「對不起，基於某些原因，我暫時壓著沒說。」透磨大略說明重點。

既然已經被千景發現，就沒有必要隱瞞了。

「嗯，也就是說，如果三堂的話可信，當他進入自殺的相原房裡時，布龍齊諾畫作的贗品還放在椅子上，並沒有被塗紅。是在那之後，有人在報警之前將畫作塗紅並放進衣櫃裡的。」

「而且，三堂說自己再也無法作畫是什麼意思，是因為看到詛咒畫作受了打擊的緣故嗎？」

「也可以解讀成是因為相原敬子死亡了。」

「如果沒有她就無法作畫？他還說自己好不容易才擺脫低潮對吧。」

「從看見受詛咒畫作之前，他就已經因低潮而煩惱很長一段時間了。他剛才說的是『好不容易擺脫低潮，完成新作，卻又無法作畫了』對吧。」

透磨雙手抱胸低語。

「三堂的新作品搞不好是……」

*

三堂篤夫是相原敬子的老師。千景目不轉睛地看著蜻蛉寄來的郵件畫面陷入沉思。

讓相原繪製臨摹畫，並偽裝成員品販售的人是三堂嗎？如果是老師，應該就會注意到她的才華。相原在繪製臨摹畫時，不僅是模仿技法，還試圖進入畫家的內心。究竟在想些什麼、感受到些什麼而使用了那種顏色？運筆力道，在哪裡使力，在何處有所堅持？她是努力理解了一切後再行臨摹的。

所以相原的臨摹畫擁有作為一個作品的光芒。此外，她還能從他人的畫作中學習汲取，繼而展現自己的藝術性。

她模仿三堂的畫風繪製的作品也是如此。正因為繪製出出色的作品，而成了相原自己的作

153

品。

自己的作品被作為贋品，究竟會是多麼難受的事呢？所以她的畫作才會總是飄蕩著淡淡哀

戚。

那幅模仿布龍齊諾的《骷髏之舞》，也是為了矇騙世人而繪製的嗎？

「千景，怎麼了，為什麼一臉煩悶？」

她抬起頭，發現志津香正看著自己。

「啊，不，沒事。」

因為來到異人館畫廊的志津香到剛才為止都在與祖母閒聊，千景不由得沉浸在自己的世界

裡。

「這間畫廊真令人心情平靜。古董襯托出畫作，統治郎老師的作品雖有西洋氣息，卻也是這

港都本身。能夠在這裡欣賞畫作，感覺真是奢侈。」

「因為爺爺是在這幢洋房裡成長的。」

「我很清楚。」

當千景聯繫志津香，說要去歸還開襟毛衣時，她卻說要過來這裡，說是因為想欣賞畫作。展

示在畫廊裡的祖父作品前陣子正好換了一批。

「我也很清楚他是西之宮學長崇拜的對象。」

志津香瞇起雙眼。

志津香似乎是從透磨那裡聽說更換展示畫作的事。雙方至今仍保持聯絡，而且志津香也相當喜歡祖父的作品，然而，或許卻是祖父令他們倆分手的。

千景感到心痛的同時，也認為自己真是個礙事的電燈泡。

志津香會說過不知道透磨為何會與她分手。千景明明不想當礙事者，祖父及透磨都大錯特錯了。

「那麼，我差不多該告辭了。」

「哎呀，志津香小姐，蛋塔就快烤好了喔。」

祖母這麼說，但她仍揹起皮包。

「真遺憾，我下次打擾時再來享用。」

「是嗎，隨時歡迎妳來。」

「謝謝妳借我的開襟毛衣。」

千景站起身，志津香輕輕揮手。千景也揮了揮手，感覺彼此之間似乎更親近了一些。

「千景，妳吃蛋塔吧？因為是試作品，鈴子夫人希望妳幫忙嚐嚐味道。」

與走進廚房的祖母換手，頂著粉紅色假髮的瑠衣走進畫廊。

「不，我晚點再吃。」

她是因為志津香來才會到畫廊來。千景這陣子大多在自己的房間或祖父的工作室裡度過。

「今天已經打烊了，我想透磨應該也不會過來喔。」

當然，瑠衣也發現千景正避著透磨的事。

「關於贗品的事，Cube 也正在一步步調查當中。我想透磨應該很在意千景妳決定獨自行動的事喔。要不要加入明天的會議？」

瑠衣在千景面前的位置坐下。千景錯過離席的時機，只得與瑠衣面對面。

「我並不是自願成為 Cube 成員的。」

「嗯，畢竟是透磨拖著妳加入的。別看他那樣，透磨其實很想關心妳喔。」

「我不這麼認為。我看到志津香時曾想過，原來透磨也可以很普通地溫柔對待人啊，真令我吃驚。」

瑠衣似乎稍微沉思了一會兒。

「我想，或許是因為透磨對她感到愧疚吧。」

「愧疚？」

「比如說，透磨明明有其他心儀的對象，卻跟她交往之類的。」

「是這樣嗎？」

「誰知道，這只是我的想像。因為透磨似乎擁有比情人更重要的事物。」

這麼說來，是指畫作嗎？抑或是祖父曾拯救西之宮畫廊的恩情也說不定。如果我對他的態度變好，他反而會感到

「但到頭來，除此之外的事對他來說都無關緊要吧？

傷腦筋吧。」

「嗯～雖然想關心人卻又不想被人喜歡，是這樣嗎？真是彆扭～」

瑠衣似乎感到滑稽，但正因為了解透磨彆扭的一面，她才會是 Cube 的成員之一吧。然而千景無法理解。對他而言，自己無論如何都只是棘手的存在。為什麼他要讓自己加入 Cube 呢？

「欸，千景，對透磨而言，Cube 也是重要的事物喔，這也表示千景是 Cube 所需要的人喔。」

這一點現在的千景也無法確實體會。不過，她突然回想起蜻蛉的話語。

「欸，瑠衣小姐，Cube 的領袖是誰？」

「應該是千景妳吧。」

「咦？」

千景大感吃驚，瑠衣似乎也跟著吃了一驚地眨了眨睫毛濃密的大眼。

「因為從前的領袖是統治郎老師，而取代他加入的人就是千景妳啊。」

那怎麼可能，就算是取代他加入，千景也不過是個剛被拉進來的新人。

「難不成大家都是這麼想的？」

「或許吧。雖然我沒有確認過。」

雖然難以置信，不過這麼一來，也就可以理解蜻蛉為什麼願意配合素未謀面的千景無理的請求了。

「我從沒做過任何符合領袖身分的事，這樣太奇怪了。」

「有什麼關係，老師之前也是這樣啊。」

祖父是個好奇心旺盛，對任何事都很感興趣的人。一旦想到什麼，不付諸實行就不善罷甘休。他就是這樣開始進行 Cube 的活動，並將其強加到千景身上嗎？彷彿像是知道千景會感到不知所措，並因此覺得有趣一般。

他會將千景硬塞給透磨，也是一樣因為有趣嗎？

千景雖然感到渾身無力，還是緩緩站起身。

「幫我跟奶奶說，蛋塔我晚點再吃。」

千景正要離開時，瑠衣叫住了她。

「千景，妳掉了這個喔。」

瑠衣幫她撿起的是寫有威脅話語的信件。千景連忙從瑠衣手中搶過信件。見瑠衣一臉狐疑，她連忙設法掩飾。

「謝謝妳幫我撿起來。」

「是重要的東西？」

「……嗯，沒錯。」

她今天收到了第三封信，內容全都與第一封信相同。

『妳看過布龍齊諾的《骷髏之舞》了吧。死神會帶走看過那幅畫的人，前一個持有者也已經死去。如果不破壞那幅畫，必定會有不幸降臨。』

讓相原繪製贗品的人或許是三堂。那麼，寄來這封信的人究竟是誰？也是三堂嗎？

5

欺瞞的構圖

此花 千景 樣

西之宮畫廊位於自古就是鬧區的地段，是間創立超過一百二十年的老畫廊。雖然當時買賣西洋畫的日本畫商還相當罕見，但座落在這與西方貿易往來繁盛的港都，西之宮畫廊很早就預見了西洋畫的商機。

昭和初期興建的石造大樓出自名建築師之手，附近雖有眾多同時期建造的建築物，但外觀仍相當醒目。標誌是角鴞雕像，只要這麼一說，任誰都知道是指什麼地方。

這間西之宮畫廊當天有一名稀客登門造訪。話雖如此，對透磨而言，絕對是一名不速之客。

「內部裝潢也相當古典啊，這還是我頭一次走進來啊。」

是京一。他仔細地欣賞新藝術運動風格濃厚的窗戶裝飾及燈飾。

「你對繪畫並不感興趣吧，有何貴幹？」

京一走近畫廊中展示的其中一幅畫，冷不防地詢問：

「這是真跡嗎？」

「那當然。」

「這裡沒有贋品吧？」

「真沒禮貌，我會告你誹謗喔。」

透磨以強硬口吻說道。京一猶豫地開了口：

「千景有沒有委託你賣畫？如果她要委託，我想或許會找你。」

「賣畫？她嗎？不會是她自己的作品吧。」

透磨想像起她那與幼兒園孩童無異的拙劣畫技，不曉得究竟該覺得有趣，還是該困惑。

「她跟我提過關於贗品的事。她說了『如果販售臨摹畫，會構成犯罪嗎』之類的話，所以我很在意。」

看來似乎不是覺得有趣的時候。

「贗品？是哪幅畫的？」

「這我就不清楚了。」

千景手邊有兩幅相原敬子繪製的臨摹畫──時之翁的畫作，以及布龍齊諾的《骷髏之舞》。

若要說販賣哪幅才有意義，肯定是布龍齊諾那幅。

她打算獨自找出販售贗品的幕後黑手嗎？如果對手有試圖隱瞞罪行的意識，這會是很危險的舉動。

「必須先下手為強才行。透磨咂嘴。

真是個麻煩的大小姐。不過，眼前正好就有個可以利用的傢伙。

「阿刀，如果我說有個地方可能有贗品，你有意願調查嗎？」

京一納悶地看著透磨冷靜的笑容。

「什麼調查，如果沒有違規事證就無法進行盤查喔。」

明明就是來這裡進行盤查的，還真好意思說。他明知道就算詢問關於贋品的事，也只會得到否定的答案，但還是十分在意千景的事吧。

「你只要去那裡稍微做做樣子就行了。這麼一來，對方應該就不敢胡亂滋事。你們會那樣恐嚇可疑業者吧？」

「什麼恐嚇，別說得那麼誇張。」

「如果千景小姐委託那邊賣畫，只要你一前往，對方應該就會立刻將畫歸還吧。」

雖然沒有那種可能，但透磨還是這麼說了。而京一也立刻提起了幹勁。

如果千景打算販售布龍齊諾的贋品，透磨可以想像得到她會找誰協助。如果是蜻蛉，應該能利用遊走在違法邊緣的通路買賣，想必不會有問題，不過難保千景不會遭受池魚之殃。

京一按照透磨提供的資訊前往白金繆思畫廊。只要出示警察手冊，即使不受歡迎也不會被驅趕。

他就連拒絕一般客人的白金繆思，似乎也無法將京一排除在外，他煞有其事地環顧了畫廊。

這個男人從國高中時起就十分單純。他雖然非常討厭透磨，卻又很信任他，至今仍是如此。他似乎毫不懷疑客人的白金繆思，認為這麼做就會有效果。

他似乎也聽信了透磨的話，認為這麼做就會有效果。

總之，透磨在京一離開白金繆思後，就立刻前往請求與矢神會面。矢神想必也很在意警方究竟在刺探什麼

或許是京一的恫嚇起了效果，他很快就見到了對方。

這究竟是怎麼一回事呢？

吧。他應該是期待身爲同行的透磨知道此消息。

「您是西之宮畫廊的……雖是初次見面，但我久仰大名。據說您雖然年輕，卻十分能幹。」

當然，矢神並未將警方探查過的事表露在臉上。

「還比不上白金繆思畫廊，畢竟這裡的景色十分優美啊。」

在晴朗的日子裡，可將藍天碧海一覽無遺的大片落地窗染成一片湛藍。透磨與矢神社長就在白金畫廊裡這樣的一間房裡會面。

「請問您今天有何貴幹？」

「是不是有警察來過這裡？」

透磨單刀直入地詢問，矢神露出警戒的神色。透磨冷靜地繼續說道：

「警方也來過我們那裡。似乎是在調查贗品的事。這件事這陣子在業界鬧得沸沸揚揚，想必您也有所聽聞了。」

「您也有所聽聞了。」

「那與敝公司無關。」

「貴公司最近也接到了客訴，表示從您這兒買到了贗品對吧？沒什麼，在這個業界，顧客之間也會有此聯繫，因此可以探聽到許多消息。」

矢神輕輕地嘆了口氣。

「這種事就像意外一樣，只要從事這份工作，多少都會碰上。您既然也是畫商，想必很清楚

才是。」

「我懂。不過警方並不那麼認為。」

或許是想起自己曾經手不少贗品買賣，矢神深深皺眉，陷入沉默。

「我身為同行，所以可以理解。區分贗品對專家而言也是一件難事。因此也是有可能遭人矇

騙購買了贗品，並在沒有惡意的情況下販售。正因為如此，作為同行才更應該共享相關情報。這

麼一來，就會知道究竟該提防些什麼，也能相互協助。」

「情報？」

矢神一邊迷惘著究竟該不該相信透磨，同時這麼詢問。

「對於上門兜售贗品的人物，您心裡是否有底？」

「對方說這是真跡，因為我很信賴對方，所以不疑有他。」

「就姑且當作是如此吧，這就要看您提供多少協助了。」

透磨緩緩告知：

「我想阻止贗品繼續在市面上流通，必須擊潰詐欺的幕後黑手才行。然而，如果仰賴公權力，

一切就會公諸於世。這對業界而言會是沉重的打擊。當然，對白金繆思畫廊而言也是。」

經過了短暫的沉默後，矢神開口：

「是三堂老師。老師一直以來都是一位知名收藏家，藏有許多名畫，因此我方也告知他，若

是想賣畫，敝公司必定鼎力相助。他不是有很長一段時間無法繪製新作品嗎？爲了過生活而賣畫——這個理由聽起來也能夠讓人信服。但我萬萬沒有想到，他竟會讓人臨摹自己手中的收藏品，並將這樣的贗品賣給我方。」

「原來如此，既然您說是『讓人臨摹』，也就是說您知道那並非三堂老師自己繪製的作品嘍。」

矢神態度不置可否地嘆了口氣。

「與其說知道，不如說事到如今如此判斷罷了。就是老師的學生，一位名叫相原敬子的女性。老師相當器重相原小姐的才華，還曾經透露替她開個展的想法。老師之前曾讓我同時看過她的作品及臨摹畫。那眞是完美，比眞貨還要像眞貨。這麼說或許有些語病，但她能掌握住畫家的特徵，以相同的構圖及色彩繪製出更加完美的畫作。如果將眞跡與她的臨摹畫擺在一起，想必有眼光的人，都會認爲她的畫才是眞正的大師之作的吧。」

「三堂老師爲什麼會讓您看到他學生的臨摹畫呢？」

「或許是因爲我曾提過也有客人希望購買臨摹畫，他才會試著兜售吧。」

矢神明知相原的臨摹能力，卻還是購買了三堂的收藏品，可說是無限趨近於有罪吧，透磨心想。他嘴上雖然說著不知道，但若不曾在某個時間點思考過那是贗品的可能性，反而顯得不自然。

不過，要說究竟算不算眞的有罪，恐怕只能算是接近吧。那幅賣的時之翁畫作，恐怕是三堂

自己弄錯，將真跡賣給了白金繆思，之後又被轉賣給繪畫收藏家南田。在那之後，三堂或許是發現自己搞錯了，而將臨摹畫贈送給情婦。當然，想必是裝作贈品，煞有其事地贈與的。

而白金繆思即使察覺有異，似乎也沒有積極促成贗品流通一事。

「當我聽說相原小姐自殺時，我非常吃驚。回想起來，她的立場想必十分難熬吧。畢竟知道自己的臨摹畫被當成贗品販售；而成了詐欺共犯這件事，想必也讓她認為自己身為畫家的前途已經一片黑暗了。話雖如此，若是反抗三堂老師，也只會失去飯碗。我想她也許是因此自殺的吧。」

矢神對三堂的印象已經開始變差，似乎打算與之切割。總而言之，即使贗品騷動公諸於世，矢神也處於「因為不知情，所以可以擺脫麻煩」的立場。

他會將這些事告訴透磨，應該也是經過算計，認為只要提供情報，就能讓自己依舊維持在接近卻不能稱為犯罪的立場。

實際上，透磨也是這麼盤算的。賣個人情給白金繆思畫廊並無壞處。

「對了對了，相原小姐只有一次曾單獨前來。她問我有沒有聽說過關於布龍齊諾《骷髏之舞》的傳聞。她當時說，美術館這次將展出這幅虛幻畫作，但據說那其實是贗品。這還是我頭一次聽說。」

「頭一次聽說？也就是說您之前沒聽說過嗎？」

「是的。」

「在美術館的展品清單中，並沒有《骷髏之舞》這幅畫。只提過會展出從未公開過的作品而已。」

然而，單單宣傳是「未公開作品」，就已經有足夠的話題性了。布龍齊諾的畫作在過去曾經引發數起事件後消失，只要是西洋畫迷，就一定聽過類似的傳說。因此畫迷也十分期待會不會就是那幅畫作。

「說到底，布龍齊諾繪製的那幅作品究竟是否實際存在這點不得而知。就連被稱為虛幻畫作的是《骷髏之舞》這幅作品一事究竟是不是事實也一樣不為人知。現在卻說那幅畫被用贗品掉包，真是太愚蠢了。」

矢神聽了透磨的話，深深頷首。

「然而，會傳出這樣的風聲，或許正是真品即將在世人面前現身的前兆，我的內心也有所期待。如果可以，真想在死前親眼目睹。身為從事繪畫買賣的人，您不會這麼想嗎？」

「那是不能看到的作品。」

「即使如此，我還是想親眼目睹。」

據說矢神還特別訂製了織有布龍齊諾畫作圖案的壁毯。或許那是他情有獨鍾的畫家也說不定。

「另一方面，我也曾想過她是不是繪製了相關贗品。只要謠言流傳開來，她的作品就更容易

被信以爲真。我原本以爲她打算暗中將贗品賣給我，不過在她自盡的現在，她當時的想法爲何也就無從得知了。」

相原已死，就不再有人會知道真相了嗎？不，她的死正述說了一切真相，不是嗎？

透過磨思索著這樣的可能性。倘若布龍齊諾虛幻畫作的贗品存在的流言出自於相原敬子，一連串看似奇特的事件就合乎情理了。

相原對矢神放出美術館展示的畫作是贗品的傳聞，同時暗中繪製了布龍齊諾畫作的模仿畫。

她試圖創作出足以被稱爲「布龍齊諾的虛幻畫作」、「受詛咒畫作」並流傳後世的作品。虛幻畫作是《骷髏之舞》這個傳聞究竟是不是真的，沒有人知道；關於構圖的內容更是不爲人知。即使如此，她仍小心謹慎地進行計畫。並散布「真跡從美術館消失了」的謠言。

如同矢神所想像的，這是爲了讓她自己的畫作被當成贗品。

被誰？當然是被看畫的人。

相原下定決心自盡時，她將自己創作的布龍齊諾放在房間中央的顯眼處。三堂說那幅畫被放在椅子上，這讓他誤以爲自己看見了受詛咒的世紀之作，落荒而逃。

她應該確認過自己放出的傳聞，已經透過矢神社長傳進三堂耳裡了吧。

她在死前把三堂叫過去，也是爲了讓他看到那幅畫作。

這是相原敬子最後的復仇。

三堂就這樣認為自己看見了畫作，並讓自己的精神被逼到絕路。儘管那幅畫作並未使用圖像術。

相原的復仇成功了。然而，她的目的僅止於對三堂復仇嗎？

將畫作塗紅的人物對相原而言是意料之外的存在嗎？若非如此，那究竟是在對誰、又想傳遞出什麼訊息呢？

如果是千景，是否就能解讀出來呢？

 *

仔細地剝去紅色顏料後，相原敬子繪製的布龍齊諾風格畫作便展現了全貌。與畫面清漆重疊的部分則一點一點地使用酒精類的溶劑去除，以免傷害到清漆底下的顏料，雖然氣味重得令人難受，但總算成功了。雖處理到深夜，但在工作室明亮的照明之下，千景目不轉睛地凝視著這幅展現相原所有想法的作品。

一片寂靜。這幢異人館周遭的道路狹窄，到了晚上就幾乎不會有車輛通行。偶爾會有海上的汽笛聲乘風傳來，除此之外，就只剩吹拂草木的風聲而已。

相原的畫作就像這樣被寂靜包圍。雖然宛如故事的一個場景，卻沒有故事內容。存在的只有

令人不知所措的意圖。

千景正要站起身時，聽見細微的聲響。她從敞開的玻璃門走到陽臺向下一看，祖母站在門邊。

這麼晚了，她究竟在做什麼呢，是在意有人在牆邊惡作劇的事嗎？

祖母立刻就回到屋裡，緊接著聽見走上樓的腳步聲。然後祖母從工作室外探頭進來。

「千景，妳還沒睡啊。」

「是啊。奶奶妳呢，睡不著嗎？」

「我聽見聲響，有點在意才起來查看。不是千景弄出的聲音啊，是野貓跑了進來嗎？我整個人都清醒了了。」

接著祖母看向放在畫架上的畫作。

「這是？感覺真奇特的畫作啊。」

「是啊，因為這幅畫作原本被塗紅，我一開始沒有注意到畫了這種東西。」

「好像妖怪啊。」

如同祖母所說，原以為是繪著微笑女子的畫作，人物的衣襬下方卻伸出看似鳥腳以及蜥蜴尾巴的東西。她的手中握著心臟，重新審視，原以為空洞的表情也顯得詭譎。

「這是『欺瞞』喔。」

這是在布龍齊諾的《愛的寓意》中也有出現的「欺瞞」的擬人形象。這造型與《愛的寓意》

中出現的相當酷似，或許是模仿那幅畫作繪製的。

「這骷髏是死神吧？『死亡』正打算砍下『欺瞞』的頭？」

看似如此，但千景相當煩惱。倘若這樣解讀，就表示相原會自殺，是為了懲罰繪製贗品的自己。這是帶有這種含意的制裁之畫嗎？

「若要解釋，還必須仔細確認其他部分才行。」

畫面上還散落了好幾個看似圖像的事物。而且，千景在意的不僅是圖像本身。目前還不知道究竟是誰將畫作塗髒，威脅千景的人物也依然成謎。

「是這樣啊，真是困難啊。」

接著，祖母露出煩惱的表情，從睡袍口袋中拿出一個白色信封。

「千景，這是我剛才在信箱裡發現的。」

是寄給千景的信。只要一看信封就知道內容了，是至今為止已經收到好幾次的信件。不過，這次的信封上沒有貼郵票。

「妳這陣子是不是收到好幾封一樣的信？沒有寄件人的名字、白色、沒有特徵的信封及列印的文字都是一樣的。」

即使為了避免祖母擔心而隱瞞，她似乎還是察覺異狀了。這麼一來反而會令她擔心吧。千景接過信件，決定和盤托出。

「似乎是某人針對我的惡作劇，原因跟這幅作品有關。有人希望我埋葬這幅畫。」

哎呀。祖母揚起眉毛。

「妳沒找透磨商量嗎？」

他希望讓千景遠離這幅畫作。透磨或許有自己的理由，千景為此發脾氣也許是錯怪他了。冷靜下來想想，就會如此認為。倒不如說，千景正是因為不想知道他這麼做的理由才會避著他。

「他不想讓我看到這幅畫。」

「他不想讓妳看到？為什麼？」

「透磨有他自己重視的事物吧。然而我卻擅自把它帶走，他應該也對此感到憤怒。」

千景總覺得自己若是知道理由，就會再也不該待在 Cube、待在這異人館裡了。

如果自己不該回來，事到如今又該如何是好？

「我或許願意依賴他了。我覺得這樣下去不行。」

「那就依賴他不就好了。」

「不行，願意接受我的人只有爺爺奶奶而已。他是外人。」

「並不僅限於我們啊。」

「不，我不想期望更多了。我只是為了與奶奶妳共同生活而回國的。與透磨扯上關係、成為 Cube 的一員，那種事只會令人心煩。」

173

「是因為妳無法再將大家視為普通的外人嗎？」

像姊姊般寬厚，總是很關心千景的瑠衣；個性不拘小節且幽默的彰，與他的外表完全相反，是個只要一交談就能愈來愈放鬆的對象；而蜻蛉那頭腦明晰且正確的反應也令人喜歡。

透磨也是。到頭來，能夠理解她的能力，並成為她需要對象的人也只有他。自千景孩提時代起，透磨應該就是最理解她的存在吧。

會與他拉開距離，應該是起因於那起綁架事件。千景因為飽受驚嚇，便將曾與他親密相處的記憶，連同事件經過一起遺忘了。然而，即使千景沒有忘了透磨，他遲早也會跟雙親一樣想與千景拉開距離吧。

千景知道自己從小就不受周遭人們喜愛。雖說綁匪綁架她是為了勒贖，但當時千景卻認為，會被捲入事件是因為自己不好，是因為大家都討厭她。她依稀記得綁匪也曾這麼說過。

千景認為透磨或許其實也是如此，才會將他從記憶中抹除也說不定。

至今她仍不想知道真相。只要與透磨及大家保持不須聽見真心話的距離即可。

「太過深入並非好事。因為我並不正常。明知道大家遲早都會離開，這樣一點意義也沒有。」

「為什麼說妳並不正常？」

「爸爸媽媽都是這麼說的吧？」

祖母露出悲傷的表情。對於這件事，祖父母認為自己比任何人都更有責任。不過，綁匪講的

或許是對的，一切或許都是千景的錯。

「我會進入畫作之中，並藉此窺見隱藏在圖像中的詛咒真面目。奶奶，妳知道那是什麼模樣嗎？那存在於每個人心中，也同樣存在於我心中。所以看了圖像術的人內心才會逐漸毀壞，不想讓任何人知道自己內心存在著那種事物。倘若得知了不想明白的事物，內心會因此憂慮。但是，我不要緊。即使在我心中存在著和圖像術中隱藏的怪物相同的存在，我也無動於衷。因為我並不正常。」

千景能透過意識改變自己所見的意象。她能藉由圖像學知識、訓練，以及天生的感覺辨識特殊圖像，並加以擊退。不過，那份能力對千景而言會不會並非恩惠，反而只形成了她扭曲的人格呢？

無論是何種圖像，都只是鑑賞、解析的對象，那並不能傷害千景。所以她經常害怕起自己。

因為惡魔並不會畏懼惡魔。她這麼想。

「千景，妳若能信任統治郎與我，總有一天也能信任他人的。」

祖母的心願彷彿輕撫過臉頰一般溫柔，但對千景而言，那可說是遙不可及的願望。

*

畫面左方有著年輕美麗的女子。身穿樸素的服裝、頭上蓋著面紗，但臉頰與雙手白皙得十分醒目，雙眼閃閃發光。她並不知道「死亡」正伸出一隻手碰觸她的面紗，仍天真無邪地朝某人招著手，對著畫面上只繪製出一隻手的某個人，那纖細的指尖塗著美麗的指甲油。

另一個則是臉色蒼白的女子。在揮下的大鐮刀下方，那有著宛如鉤爪般的腳及爬蟲類尾巴的「欺瞞」的擬人形象，彎起的手裡正握著心臟。

死神似乎打算將「欺瞞」與年輕女子一同帶往黃泉。在相原的想像之中，布龍齊諾的虛幻畫作是這副模樣嗎？然而，與圖像術無關的構圖呈現在千景眼中。因為一看就令人毛骨悚然。

實際上，嵌有圖像術的畫並不會一眼就讓人覺得恐怖。就像在美食中下毒般，在被身體吸收之前是不會察覺到的。「毒」有著引發圖像的意象存在。

如果布龍齊諾的受詛咒畫作實際存在，一定會與這幅畫截然不同。

倒不如說，這幅作品看起來像是相原要表達些什麼。

死神身後的樹木茂密，枝葉的影子上可以看見羽翼。是褐色的、堅挺的猛禽類羽翼，千景目不轉睛地望著那處。背景的樹木那不平衡的色彩，彷彿像在昏暗的森林中，只有那裡有光線透入一般。

相原一邊模仿著布龍齊諾的寓意畫，同時試圖描繪些什麼呢？

是對於將自己逼上絕望之人的憎恨？復仇？抑或是⋯⋯

手機響起。千景緩緩睜開眼，房裡依然昏暗。從窗簾透入的白光勉強映照出格子狀的窗框模樣。千景伸手拿取床邊的手機。

是透磨打來的。幹嘛一大早就打來？雖然這麼想，但枕邊的時鐘顯示著時間已接近中午。

她原本想無視，但鈴聲實在吵人。千景不得已接了起來。

「難不成妳剛睡醒？」

對方第一句話就挖苦地點出事實。

「不行嗎？我昨天忙到很晚。」

「我有事要談，可以過來一趟嗎？」

千景不想見到透磨。若是見面，她不曉得自己會說出什麼話來。或許又會提起爺爺的遺言，也或許又會一再想要依賴對方也說不定。

在與祖母交談完後，千景仍針對相原描繪的圖像思考了好一陣子。

「我有事。」

「我聽鈴子夫人說妳今天沒事。」

「我只是沒告訴她，但我很忙。」

「就算說謊也沒用。」

他的態度為什麼總是如此強硬呢？無論怎麼想，她還是不認為自己曾和他親暱相處過。

他也知道千景並不正常。會避免與她有必要以上的接觸是理所當然的。

「如果無論如何都要見面，應該是你過來才合理吧？」

「我在工作。」

「你是因爲反正我在待業中，才把我叫去嗎？」

「妳太過從容不迫了，妳收到了詭異的信件對吧。」

千景吃了一驚，停頓了一會兒。

「是奶奶說的嗎？」

「是瑠衣小姐說妳的模樣不太對勁。在那之前，她就聽鈴子夫人說過妳收到奇特信件的事了。」

「這與你無關。」

「是這樣嗎？是因爲我不讓妳看相原小姐的《骷髏之舞》，妳才無法再信任我？否則妳原本會告訴我吧。」

眞是自負。雖然這麼想，但這或許是事實。千景如果沒有察覺對透磨而言，自己回國的事或許是事與願違，她或許會一點一點地與身邊的人愈來愈親近吧。

「你不讓我看畫，是因爲不想讓我看到吧？我想……我知道理由。所以，並不是我不再信任你。」

「千景小姐?」

「我一個人也不要緊,是爺爺擔心過度了。」

「總之,我們見個面談談吧。一個人不可能不要緊。請別說那種奇怪的話。」

你用不著那樣在意我。

千景感到痛苦,她無法在電話裡說出最重要的這句話。只要見面時說出來就行了吧。無論如何,她還是得歸還相原的《骷髏之舞》才行。

「我知道了。只要到西之宮畫廊去就行了吧。」

透磨終於鬆了一口氣似的,語調也和緩了下來。

「我等妳過來。」

千景將以厚紙板保護的畫作放進專用托特包裡。窗外的雲層低垂,既然天氣這麼陰,也難怪自己會不小心睡過頭了。

她換好衣服走下一樓,就聞到香草的香味。她瞄了廚房一眼,祖母正在將剛煮好的卡士達奶油倒進塔皮裡。

「千景,妳要出門嗎?」

注意到她的祖母轉過頭來。

「嗯，我要去西之宮畫廊一趟。」

「妳要去找透磨？」

「雖然不知道有什麼事，但他叫我過去一趟。對了，志津香小姐到畫廊來嘍。」

「那妳順便幫我送紅茶瑪芬過去吧，我馬上準備。志津香正在欣賞祖父的畫作。她一注意到千景便露出微笑。可以看見瑠衣正在陽臺外摘取庭園裡的香草。

在祖母催促下，千景打開通往異人館畫廊的門。

「啊，千景小姐，打擾了。因為我突然好想喝鈴子夫人沖的紅茶。這間洋房的氣氛會令人上癮呢。」

這麼說來，今天是週日。志津香也不用上班吧。

「隨時歡迎妳來。祖母以及祖父的畫都會很高興的。」

只要志津香在，周遭的氣氛就會顯得柔和。千景很喜歡她這種地方。

這是為什麼呢？關於喜歡或討厭周遭的人這種事，她幾乎從未思考過。是不是經常見面的人、能好好打招呼或交談，適當地相處的對象；以及避著千景的人——只要能分辨這兩種人，就有辦法與人相處了。

然而這陣子，她卻漸漸投入了感情。她會對瑠衣感到親切，也會覺得喜歡志津香。

「千景，我準備好瑪芬了。把這個帶去吧。」

祖母從廚房來到畫廊區。

「千景小姐，妳要出門嗎？要去哪裡？」

「去透磨那裡，西之宮畫廊。」

祖母回答。

「有些關於繪畫的事要討論。」

明明一看就知道千景的托特包裡裝了畫作，卻還是要一一解釋，她對這樣的自己感到傻眼。

不過，千景並不想妨礙透磨與志津香之間的關係。

然而，事到如今還能做什麼呢？無論如何，自己似乎都會妨礙到這兩人。單是存在就會破壞某些事物，自己不正是這種人嗎？

她已經習慣被討厭了，這算不了什麼。對於被理應最愛自己的人厭惡的千景而言，被其他人討厭根本不算什麼。

不過，一旦開始希望被別人喜歡，若是被對方討厭就會有些難受。

只要不希望被人喜歡就好了。為什麼自己會對她抱持好感呢？是因為她打從一開始就那麼溫柔和藹，擁有千景缺乏的特質嗎？她就像有著明亮色彩、沒有半點陰影或汙點的畫作一般。

「討厭～下雨了！」

瑠衣這麼說著衝進畫廊。

「哎呀，已經下起雨來啦？明明是週日，這下子就不會有客人光臨了。」

或許是準備了比平時更多的蛋糕，祖母似乎相當遺憾。

「別擔心，奶奶，我會負責吃的。」

「真的嗎？我好高興。因為千景妳這陣子都不吃我做的點心。」

「等妳回來後來開個紅茶派對吧！我也會準備千景喜歡的綜合咖啡。」

綁著水藍色雙馬尾的瑠衣比出「耶！」的手勢。

「對了，千景小姐，我送妳到元町一帶吧。我有開車。」

志津香說。

「別在意，反正是順路。」

「咦？可是妳難得休假。」

「謝謝妳。」

這個人真的好溫柔。

在她面前，千景也能不知不覺地自然露出微笑。

不過無論再怎麼努力，千景還是無法像她一樣。千景只會令周遭的人、令透磨痛苦。所以他

總有一天一定會像雙親一樣，從自己眼前消失的。

千景坐上藍色小型車的副駕駛座。今天的志津香身上沒有香水味，是因為休假而沒有灑嗎？

行駛在坡道上時，一透過雨刷窺見前方的大海，志津香就略顯悲傷地眯起了雙眼，千景目不轉睛地看著這樣的她的側臉。志津香不愧任職於化妝品公司，雖然沒有化濃妝，但妝容給人俐落高雅的漸層感使其不會過於華麗，相當出色。指甲油雖然使用了大紅色，但的印象。僅利用口紅展現魅力，這樣的搭配令千景對她愈加憧憬。

如果可以，真希望向她多方討教。不過，已經辦不到了吧。

「那指甲油的顏色真美。」

千景說道。

「這個？我非常喜歡喔。是一眼就會吸引目光的色調對吧？雖然有些華麗。」

「非常地紅。」

「是啊，指甲油果然還是要紅色才行。」

「那麼，妳喜歡紅色的畫作嗎？」

千景瞄了放在腳邊的托特包一眼。

「妳是說紅色的畫作嗎？」

「是的。」

「只是這麼說，我不知道是怎樣的畫作，所以無從判斷。」

「是塗了指甲油的畫作。」

志津香依然面對前方，稍作停頓，似乎是在思考。

「我想指甲油不是用來塗在畫作上的。」

「是，不過我想應該是爲了掩蓋畫面而臨時起意塗抹上去的。」

「……我最討厭那種畫作了。」

她以前所未見的僵硬表情這麼說。

千景深深地嘆了一口氣。她原本也懷疑會不會是相原自己做的，但在收到信後，她改變了想法。一開始看到被塗紅的畫作時，千景就認爲是女性下的手。雖然她原本也懷疑會不會是相原自己猜錯了。

即使如此，她依然好幾次想著不可能是那樣。

拍打在玻璃上的雨聲與雨刷一同發出單調的節奏。

「妳也討厭我吧？」

千景詢問。

「……沒錯，討厭。」

「我想也是。」

「這是彼此彼此吧。妳也討厭我，因爲妳喜歡西之宮學長。」

千景不明所以，目不轉睛地看著志津香。她對志津香有好感，而且她並不喜歡透磨。不過，

她卻覺得說出「不對」不太對勁，只好噤口不語。

志津香依然一句話也沒說，緩緩地轉動方向盤。

　　　　　　　　　＊

在結束一筆生意後，透磨走進畫廊區，看見彰已經到了。身穿豹紋服裝的男人站在裝有厚重畫框的畫作前，散發著強烈不協調感。透磨開口詢問：

「千景還沒到嗎？」

「似乎是如此。」

透磨與彰並肩站立，仰望眼前這幅大幅畫作。比起談成生意，試圖與千景溝通還更加困難──他一邊心想。

「話說回來，她試圖販售相原敬子的贗品是怎麼回事？她這陣子都不在異人館畫廊裡，也沒參與會議，沒想到她竟然獨自採取行動。透磨，你對她做了什麼嗎？」

「若要說有沒有，應該是有吧。」

「什麼？你搞砸了嗎？」

「你指什麼？」

透磨以「你玩笑開過頭了」的眼神瞪著彰，彰回以苦笑。

總之，只與千景單獨談話不會有好結果。透磨這麼想，才會把彰找來。千景會單獨行動，是因為她對透磨感到生氣。如果彰在場，應該就比較能平心靜氣地交談吧。

話雖如此，她在剛才的電話中說了奇特的話。千景透過信件及那幅畫作察覺了什麼嗎？察覺某些透磨尚未得知的事實。

「那麼，千景撒出的餌釣出了誰呢？贗品事件的幕後黑手是三堂吧？她也得出了這個結論嗎？」

「我不清楚，蜻蛉先生不肯告訴我。」

「蜻蛉先生在協助她嗎？原來如此。」

透磨一開始調查，就立刻在美術品網站上找到了名為《骷髏之舞》的布龍齊諾畫作。不出所料的，蜻蛉助了她一臂之力的事顯而易見。雖說是網路上，但能在相當值得信賴的網站上假稱是布龍齊諾的虛幻畫作並拍賣，單靠千景一人是辦不到的。

然而，就算詢問蜻蛉細節，他也沒有回應。如果是千景要求保密，蜻蛉就不會透漏任何消息。

「真希望他能避免做出會令 Cube 分裂的事來。」

這點透磨當然也明白，但還是略感不滿。

「那你就錯了，蜻蛉先生是在防止 Cube 分裂啊。」

當然，只要蜻蛉協助千景，就能說是以 Cube 的身分在進行調查。至少，幸好她沒去尋求京一協助。由於千景似乎有找京一商量過某些事，就更令他如此認為了。

並不是因為京一是警察而困擾，單純只是出於透磨個人的情感，不希望千景仰賴京一罷了。

透磨剛才已經聯繫蜻蛉，告訴他自己約千景見面的事。並告訴他由於《骷髏之舞》的事，令千景似乎受到了威脅，所以請蜻蛉立刻將網站上的畫作下架，自己也會說服千景。

然而千景還沒抵達。已經到了談下一筆生意的時間了。當透磨正打算告訴彰，自己要再等一會兒時，他收到了電子郵件。

是蜻蛉寄來的。或許是針對剛才那封郵件的回應吧，透磨開啟郵件。

『緊急聯絡，發生令人在意的事。我聯絡不上千景小姐。我認為也應該通知西之宮先生。』

意料之外的內容以及罕見的語氣，令透磨著急地滑動螢幕往下看。

『我想你們應該已經查到三堂篤夫與相原敬子的關係，也知道三堂已經看到相原繪製的布龍齊諾仿畫了。我在網路上販售相原的布龍齊諾畫作時，三堂曾用假名前來接觸，我調查那個假名後，發現那其實是個實際存在的人物。雖然已經過世了，但對方是相原孩提時代曾上過的繪畫教室的老師，就是這個人將相原介紹給三堂，讓她成為三堂的學生的。而在那間繪畫教室裡還有另一個學生，你也知道她的名字。』

古門志津香。

187

蜻蛉似乎是假裝曾經上過那間繪畫教室，找出當時繪畫教室的成員所登錄的社群網站，並問出了相原與志津香的事。

『兩人似乎是好友。古門小姐在父親死後就不再前往繪畫教室學畫，但據說畫技相當不錯，而相原小姐則進入了美術大學就讀。在這之後，一直到相原小姐自殺為止，兩人應該都一直是朋友。』

透磨本身從未聽志津香提起繪畫教室以及立志成為畫家的朋友的事，甚至連她本身會畫這件事都不知道。因為自己的父親遭畫商欺騙、抱憾而終，所以她從未提起自己與繪畫相關的事也不奇怪，但還是令人吃驚。

說到底，透磨就連自己對志津香了解多深也感到懷疑。他曾經因為想知道某些事而試著詢問過嗎？他連志津香當時的好友名字都想不起來。

『雖然我不知道這件事與本次的贗品事件是否有關，但千景小姐似乎已經察覺究竟是誰塗髒了相原小姐繪製的布龍齊諾畫作，而且似乎認為對方是一名女性。謹通知以上內容。』

一讀完郵件，透磨就立刻打了千景的手機，但無論響了多久都沒有回應，他一邊咂嘴，掛斷了電話。

透磨會約千景出來，是因為他推測出寄信的人可能是誰。如同蜻蛉所擔心的，對方是志津香。

透磨今天早上和鈴子通電話時得知，昨晚千景也收到了奇怪的信件。他當時剛從瑠衣那裡聽

說信件的事，正想向鈴子確認，鈴子就是在那時說出來的。由於她在半夜聽見門外有聲響，走出去查看時，聞到了與千景最近灑過的香水相同的氣味。所以鈴子才會誤以為是千景走到外面了。

實際上，千景似乎一直待在工作室裡。

透磨因為香水而想到了志津香，同時也想起塗抹在相原的布龍齊諾畫作上的紅色顏料。那會不會是指甲油呢？至少透磨看到那幅畫的當下是這麼想的。

那種顏料有著光澤，一部分還像液體凝固般厚厚堆疊。因為房裡沒有任何畫具，如果是顏料就令人費解了。

倘若是志津香，的確有可能在皮包裡隨身攜帶一兩瓶指甲油。如果她攜帶著瓶裝指甲油，在相原自殺時前往造訪，這就說得通了。

志津香與相原敬子是朋友。她在相原自殺時前往造訪，接著與三堂一樣被放在房裡的《骷髏之舞》嚇到。誤以為自己看見了受詛咒畫作，而下意識地用指甲油往畫布上潑去。

透磨並不知道她在後來三番兩次寄給千景的信件中寫了些什麼，不過，肯定與那幅《骷髏之舞》有關。

布龍齊諾的模仿畫。可以確定的是，那之中並未使用圖像術，並非引發數起事件的問題畫作。

然而志津香同樣也有受到畫作詛咒的感覺，才會將自己逼上懸崖邊緣嗎？

「蜻蛉先生寫了什麼？」

189

透磨將郵件轉寄給一臉納悶地看著自己的彰。另一方面，他則打了通電話到異人館畫廊。

「喂喂，鈴子夫人？千景小姐已經出門了嗎？」

「是啊，不久前出門的。志津香小姐正好到畫廊來，所以她就幫忙送千景過去了。」

「志津香小姐嗎？」

透磨有不好的預感。志津香與千景獨處，究竟在想些什麼？雖然不清楚，但他總覺得不會發生什麼好事。

前陣子，千景的衣服被割破時，曾說受到志津香的幫忙。當時透磨並沒有多想，但也有可能是人在附近的志津香以千景為目標襲擊。如果市內發生了其他起衣服遭割破的事件，想必會上新聞吧。既然沒有演變成這種情況，就表示那並非抱著好玩的心態的隨機砍人魔所為，而是針對千景的威脅。

志津香本來也許打算請相原的家人將相原房裡的那幅畫讓給自己，然而那幅畫卻透過警察流到了千景手中——她如此堅信。一開始拿到那幅畫作的人雖然是透磨，但她會認為是通曉圖像學的千景取得也很正常。

「鈴子夫人，如果您知道那些信件中寫了些什麼，請告訴我。」

透磨連忙詢問。

「寄出那些信件的人，或許是志津香小姐。」

鈴子倒抽一口氣的聲音傳來。

「……千景曾說過是關於畫作的事，關於被紅色顏料潑灑的畫作。她曾說有人希望埋葬那幅畫作。」

志津香想處理掉《骷髏之舞》嗎？她是害怕千景將紅色髒汙清除嗎？總之，她希望畫作從這世上消失，於是威脅千景，要千景處理掉那幅畫。

然而，千景是圖像學家。即使是真正危險的畫作，她也會加以保護，這就是她的職責。雖然衣服被割破的確令她飽受驚嚇，但即使受到威脅，她的信念也並未扭曲。

雖然志津香無從得知畫作究竟被處理掉了沒有，但她一再造訪異人館畫廊確認千景的情況，並數度寄信動搖她的意志。

「對不起，透磨，我應該早點告訴你的。千景認為你是在保護著什麼，所以才會試圖藏起那幅畫，不讓她看見。因為她擅自將那幅畫帶走，千景認為自己惹你生氣了，覺得被你討厭也是應該的……所以才很難找你商量啊。」

鈴子出乎意料的話語，令透磨大吃一驚。千景剛才在電話裡說過，她自認為知道透磨不讓她看畫的理由，所以並不是她不再信任自己。

她從很久以前就察覺將畫弄髒的人是志津香了嗎？

倘若知道那顏料其實是指甲油，千景或許就會從志津香的指甲油發現端倪。這種事原本就是

191

女性比較容易注意到，而蜻蛉的郵件中也提到，千景曾說過塗髒畫作的是一名女性。

當千景猜測那是志津香的指甲油，或許就會認為透磨是為了阻止自己從前的情人被當成嫌犯才那麼做。會懷疑透磨是因此不讓千景看到畫作。

透磨咂嘴。千景明明懷疑志津香，卻又搭上她的車，究竟在想些什麼？千景也有可能主動挑釁志津香。

「真是的，為什麼她會誤會成那樣？」

「透磨，你不生氣嗎？」

「我很氣憤，氣她不願意仰賴我。」

透磨當然也清楚是自己太過彆扭的錯。然而，他實在太過執著，以至於無法對這個連自己也曾當過她兒時玩伴的事都遺忘得一乾二淨的少女溫柔。

如果沒有那起綁架事件，千景至今仍仰慕著自己的話，兩人之間的關係是否會更加正常呢？

雖然沒有意義，他還是無法不這麼想。

千景並非只是童年玩伴或恩人的孫女。以初戀對象而言，她太過年幼，而他也並未抱持愚蠢的傷感。她令透磨感覺到的，是無可救藥的強烈執著。

那與無論如何都想將世界上獨一無二、絕無僅有的畫作得到手的心情相似。

那份執著只會傷害千景。所以他只能用那種不協調的態度面對她。

「欸，你聯絡不上千景是嗎？」

鈴子擔心的聲音令透磨回過神來。

「透磨，該怎麼辦？」

「別擔心。對了，瑠衣小姐在嗎？」

志津香也有可能將千景平安無事地送達。然而，透磨的直覺告訴他不能只是等待。

在鈴子將話筒交給瑠衣的期間，透磨也煩躁地在畫廊中踱步。

「透磨，你想得到志津香小姐可能會去哪裡嗎？」

接起電話的瑠衣似乎已經從對話的片段內容掌握了情況。

「只有一個。我接下來會前往那裡，瑠衣小姐，能請妳前往三堂老師那裡嗎？」

「你的意思是千景也有可能在那裡？」

「這是為了以防萬一，志津香小姐可能也憎恨著三堂老師。」

知道了。瑠衣簡短地回答。

6

贗品師與真實之畫

明明是週日，臨海公園的停車場卻空蕩蕩的。或許是因為下起雨，原本出外遊玩的人急忙回去的緣故。

從停車場可以看見裝設著氣派照明設備的球場，還有鋪了草皮的廣場。在鋪設了步道的人工叢林深處應該有體育館。若要說室內，大概只有那裡了，因此少數停車場中的車輛主人應該都是到那裡去了。平時會站在碼頭垂釣的人們也不見蹤影。

海埔新生地的佔地寬廣，愈往邊緣走去就愈看不見車影。志津香將車子停靠在這個區域的一角，拉起手剎車。

視線前方，水泥地面中斷，更往前則是一片漆黑的海洋。平時可以看見的海平線及鄰近的陸地，如今全染成一片灰色。

風景是黑白的。即使待在昏暗的車裡，映入眼簾的色彩也不多，在這其中，志津香塗成漸層的紅色指甲油散發著鮮明的光澤。

是相原繪製的《骷髏之舞》裡的那隻手，千景再次這麼想。她在那幅寓意畫中畫上了志津香的手。

「當然，」她與志津香應該認識。

「沒錯，在那幅恐怖畫作上抹了指甲油的人是我。相原敬子是我的摯友。」

志津香眼神空洞地眺望著灰色的風景，說了起來。

「我們從孩提時代起就十分要好。國小、國中時都在同一間繪畫教室學畫，雖然我中途就放

棄了，但她眞的非常喜歡繪畫，還說要成爲畫家。」

「妳知道相原小姐繪製贋品的事吧。」

針對千景的詢問，她輕輕頷首。

「我也繪製了贋品。」

瑠衣在白金繆思購買的羅蘭珊贋品，並非出自相原之手。不過既然是同個時期交由白金繆思販售，千景原本就認爲應該有所關聯。

三堂既然叫相原繪製贋品，那麼應該還有其他人受三堂的指示臨摹才對。那個人就是志津香。

「是三堂先生委託妳的吧？」

「不，我是爲了敬子而畫的，因爲她已經不想再繪製贋品了。」

大概認爲我畫的作品也是敬子繪製的。」

千景腦中浮現「欺瞞」的圖像。那所象徵的並非只有三堂與相原，也包括了志津香在內嗎？

「我不知道她是從何時起受三堂先生的委託繪製臨摹畫。不過，當她發現自己認爲是臨摹畫的畫作，被簽上了假的簽名並當成眞品販售後，便來找我傾吐煩惱。她說自己雖然想罷手，卻無法拒絕。三堂先生是敬子的老師，倘若惹對方不快，或許就不能繼續當畫家了，所以她非常煩惱。

我想盡量幫助她，於是才代替她繪製臨摹畫。至少這麼做可以避免她的作品再被以他人的名義販

售，就不會成為她的汗點了。我是這麼想的。」

雨刷的聲音反覆傳進耳中。銀色的水珠滴落在玻璃上又被擦拭掉。

「不過，三堂先生最後甚至要相原小姐繪製他自己的作品，對吧。他明明有好一陣子陷入低

潮，無法作畫，卻突然發表了新作品，那是……」

志津香將引擎熄火。雨刷的聲音停止，周遭僅被雨聲包覆。

「沒錯。敬子不僅能完美地臨摹他人的作品，甚至能模仿筆觸，繪製全新構圖的贗品。同樣

地，她也能掌握三堂先生的特徵，以全新構圖繪製新作，這只能說是她的不幸。只有這一點我無

法協助，因為我只能畫如出一轍的臨摹畫而已。」

三堂要相原繪製自己的作品，令她更被逼上絕境。自己只能永遠照三堂的指示作畫了嗎？這

樣的想法想必令她感到絕望至極吧。

「那天晚上，我聯絡不上敬子，不知為何有種不好的預感。雖然當時很晚了，我還是前去造

訪。但我按了門鈴，也沒有人來應門。」

「所以妳就走進屋裡對吧。」

「因為門沒有上鎖。我打開門，明明看見了玻璃門另一側有亮光，我卻不是鬆一口氣，反而

更確定發生了異狀。真不可思議……所以，我當下冷靜得連我自己都感到吃驚。」

她就連回想當時的情況也相當冷靜。

「她當時已經沒了氣息，身體變得冰冷。接著，我察覺房裡只擺放了一幅畫作。我當下立刻意會過來，那就是傳聞中的那幅畫。」

然而，面對摯友的死，她的內心不可能冷靜得下來。志津香講話的速度愈來愈快：

「我曾經告訴過敬子，據說美術館裡的那幅布龍齊諾受詛咒畫作是贋品的傳聞，她那時的表情相當複雜。我回想起那件事，並察覺到她臨摹了那幅畫。那明明是會令觀者不幸的畫，三堂卻叫她繪製臨摹畫，實在太過分了。受詛咒的畫作價值連城，就連家父也因此上當……總之，我知道三堂先生必定是為了錢而叫敬子畫的。她會自殺也是被那幅畫害的，是三堂先生殺了她。」

千景等志津香的呼吸平復後，接著詢問：

「房裡只有那一幅畫對吧。妳明明不知道那是真跡還是臨摹畫，卻因為看到那幅畫而受到驚嚇嗎？妳會在畫上塗抹指甲油，是因為恐懼的緣故吧。」

「因為那幅畫作很完美，我當下認為那一定是真跡。如果那其實是敬子的臨摹畫，那也模仿得非常成功。就連足以擾亂人心的細節都完全美無瑕。所以三堂才會把那恐怖的畫作交給她臨摹吧？他或許認為即使敬子死了，只要贋品完成也就足夠了吧？」

志津香似乎深信相原一定是看了真跡後臨摹的。的確，那幅畫作的完成度之高，會令人認為如果沒有參考原畫，根本畫不出來。

「至少，在看到那幅畫的瞬間，突然有股強烈的失落感及焦躁感朝我襲來。我感到害怕，但

是即使想移開視線也辦不到，我當時半陷入恐慌，一心只想著不能看，就用指甲油……不過，那時候我雖然感到害怕，卻也同時有種再也無所畏懼的感覺。」

「接著，妳就點火燒了相原小姐租借的倉庫？妳是打算處理掉可能揭發她繪製贗品的證據嗎？爲此，妳還把相原小姐的房間上了鎖，避免他人立刻發現她自殺吧。」

志津香吃了一驚地看向千景。

「妳怎麼會知道是我……」

「我一開始以爲是相原小姐自己放的火，不過在收到信後就認爲不是了。如果她打算將自己的臨摹畫全部銷毀，就不會在自己房裡留下一幅畫了。而且信件很明顯地是希望埋葬那幅畫。」

「……房間的鑰匙恰巧掉在畫旁。我當時心想，只要上了鎖，就可以爭取時間處理掉倉庫的畫作。」

這部分順利地按照她的想法發展。然而，志津香事後才意識到，相原房裡那幅畫說不定是她繪製的臨摹畫。因此她擔心千景在取得畫作後將指甲油去除，並察覺那是贗品。贗品一事倘若公諸於世，就會傷害相原的名聲。

但是不對，那是錯的。千景再次轉向志津香。

「妳的想法是錯誤的。該恐懼的並非是相原小姐被汙名化爲贗品師，而是贗品混進了存在繪製無數名畫的大師，以及將其留存於後世的美術世界裡，使其遭到玷汙這件事才是。」

所以志津香代替相原繪製臨摹畫並沒有幫助她。她對摯友的心意雖然可貴，但只會更加深相原的罪惡感。

志津香蹙眉。

「妳真是個討厭的人。」

千景低頭。她很清楚，所以並不感到難受。她原本以為自己回到日本後會與從前有些不同，也許會開始有些改變，但這不過是她的誤解。

即使質問志津香也不會有任何好處，她為什麼要這麼做呢？透磨想必也不願知道這種事，這只會讓他心痛而已。

即使如此，千景還是得問，是因為她想了解相原的畫中的含意。她不由得想理解相原究竟是懷抱著何種想法繪製那幅作品的。

相原應該是一邊思考著圖像在圖像學中的意義，同時嵌入獨特意義繪製的，不過她對圖像學並不夠熟悉。倘若千景嚴謹地以解讀其他遵循形式的古畫的作法判讀，搞不好反而會誤判。倒不如說，比起圖像的正確意義，解讀時更應該貼近她的心境才對。所以，千景無論如何都必須了解真相。

雖然不想被志津香討厭，另一方面卻又以畫作為優先。自己這輩子一定都是這樣了吧。

「我打從一開始就很討厭妳了。自從西之宮學長說妳是個愛畫的人後，我就認為妳跟我不一

樣，因為我憎恨畫。所以，他才選擇了妳……」

他並不是選擇了千景。就某方面而言或許如此，但那也只是因為透磨沒有選擇的餘地罷了。

「畫作真是恐怖。無論我再怎麼不喜歡妳，我都不認為自己能辦到那種駭人的事。然而，在看到恐怖畫作後，就連駭人的事都變得不再恐怖了。所以我才能對妳說出這種話，寄信給妳，並混在人群中割破妳的衣服。」

在割破了千景的衣服後，志津香還主動叫住千景，甚至親切地借她開襟毛衣。千景不禁打了個寒顫。

「但是，我並沒有錯。那都是畫造成的。」

「妳錯了。」

在這世上確實存在能蠱惑人心、操縱人心的恐怖畫作。但她不希望人們將過錯推到畫作身上。

「臨摹畫並不存在圖像術的詛咒效果。即使是將使用圖像當成家常便飯、擁有表現能力的時代的人們，也幾乎無法連圖像術都完美模仿。即使相原小姐擁有才華，能將畫作繪製得與真跡如出一轍，但認知圖像的能力又是另一回事。現代人要複製圖像術的效果，幾乎是不可能的。」

志津香看向千景的雙眼吃驚地睜圓，放在大腿上的手微微顫抖。

二號線塞車了。彰轉進小徑，想走另一條路。透磨也試著打了志津香的手機，但手機關機一事令他更加焦躁不安。

雨沒有要停止的跡象。

「欸，透磨，往這裡走真的對嗎？鈴子夫人不也不清楚千景她們往哪裡去了？」

「志津香小姐可能會去的地方，我只想得到那裡。總之只能先去看看了。」

雖然不知道是否認同，彰還是加快了速度。即使如此，他還是一邊不安地再度開口⋯

「話說回來，如果那兩人真的在那裡，你想救千景還是志津？」

他唐突地這麼問。

「雖然我想沒必要問，但以防萬一，我還是先問一下。」

「既然你認為沒必要問，那就不需要詢問。」

「我想問的不是『你會救誰』，而是『你想救誰』喔。你把相原小姐繪製的布龍齊諾畫作藏起來不讓千景看到吧？你是因為考慮到或許與志津香有關聯，至少在自己調查出結果之前，不打算告訴任何人。沒錯吧？」

在看到畫作時，透磨雖然想到把畫塗紅的人應該是女性，但並沒有想到是志津香。頂多只是想到她經常塗指甲油，如果是她，或許就會用指甲油潑灑在畫上，但並沒有將兩者聯想在一起。

或許是自己刻意不去聯想的。即使如此，透磨也並非是為了祖護志津香。

如果那幅畫真的與布龍齊諾的虛幻畫作極為相似，還是別讓千景看到比較好，因為或許會成為讓她回想起遺忘的過去的契機也說不定。他這麼想。

結果到頭來，是自己多心了。

「彰，是你多心了。」

「是嗎？老實說，你們分手時我很意外，因為你們看起來交往得很順利。」

透磨本身也這麼想。他原本以為一切都很順利。

「是因為統治郎老師拜託你照顧千景的緣故嗎？如果是這樣，對千景而言太失禮了，她也有選擇權吧。」

對於這個問題，透磨別過頭去不予回應。彰瞥了他一眼。

「我當時略有耳聞。據說志津香告訴周遭的朋友，你們分手時你並沒有說原因。」

「我有告訴她原因。因為在我心中有個想視為第一順位的人存在，那個人並非我的情人或朋友，只是我認識的人，但那個人是我的第一。」

志津香是因為無法理解這件事，才會認為雙方是在原因不明的情況下分手的。說到底，透磨當時也不認為這種原因能說服她，但她那時其實也開始認為自己不能繼續跟繼承西之宮畫廊的透磨在一起。因為對她而言，畫商這份工作是她難以接受的。雖然提出分手的人是透磨，但志津香應該也鬆了一口氣才是。

「老師拜託我那件事，是在我與志津香分手後，老師過世前不久。在那之前，他一次也沒有提及那種話題。不過，若要說彼此先有了默契的話，應該是在他送畫給我的那個時候吧。」

「你是指掛在你家中的，統治郎老師的畫作嗎？」

那幅獨自於荒野中前進的女性背影畫作。統治郎讓透磨看那幅畫時，透磨想起了千景。那名前往英國，已經好幾年沒有見到面的少女。然而，那股令人不禁想追上前去，令她回過頭來的獨特寂寥感、嚴肅感，以及不可思議的存在感，在在令他想起千景。

回想起來，透磨總是處於追著千景的立場。在旁人看來，或許是年幼的少女仰慕年長的青梅竹馬，因此總是黏著他不放；但其實追逐總是隨心所欲，才以為她黏著自己就消失無蹤的千景、找出躲起來的她、逗她開心才是透磨的角色。

在透磨至今的人生中，會令他想要追上、令她回過頭來的人唯有千景。基本上，自己屬於討厭追在別人後頭的人，而且他也回想不起來家人或朋友的背影。因為除了千景之外，他從未目不轉睛地看著他人的背影過。

透磨同樣也不知道志津香的背影。只要一看向她，她就必定會與自己四目相對。沒有必要呼喚，也沒有必要追趕。這豈不是很幸福嗎？然而，透磨的目光卻無法離開那畫作中的背影。千景至今仍獨自一人走在自己的道路上嗎？他不由得心想。

當千景前往遠方時，透磨曾打算不再追逐下去，然而她的背影卻從未褪色，依然鮮明地印在

眼裡。

你很喜歡嗎？見到透磨對那幅女子背影的畫作看得入迷，統治郎這麼問。喜歡的話就帶回去吧。不過，你要答應我一件事，絕對不能讓給別人。

自己還可以繼續追逐千景嗎？沒有詢問的必要，他只能這麼做。

搞不好，那正是自己從前看過的，圖像術的詛咒也說不定。

手機鈴聲響起，透磨回過神來。在他尚未察覺那並不是自己的手機鈴聲前，彰已經邊開車邊將手伸進了口袋裡。

「抱歉，透磨，幫我接一下。是三堂老師。」

透磨接過彰拋過來的手機，按下通話鍵。

「槌島先生……我已經完了。」

他聽見走投無路的聲音。

「我是槌島的祕書，您怎麼了？」

「不是槌島先生嗎？」

「非常抱歉，他正在開車。我代替他接您的電話。」

「畫……我的畫作被白金繆思退了回來……對方說不能在那邊販售。其他畫廊也拒絕了我，我已經完了。而且，相原的幽靈也……」

「幽靈?您看見了幽靈嗎?」

「她叫我把我的作品全部燒掉。相原憎恨著我,要我跟她一樣把畫燒燬然後去死。」

三堂大為動搖。

「請您冷靜下來。」

「我該怎麼做?只要照她說的,把作品燒燬就行了嗎?這麼一來,她是不是就會成佛了?」

他似乎真的認為是幽靈現身下了指令。是由於深信自己被圖像所詛咒,最後甚至看見了幻覺嗎?

「您現在在哪裡?」

「但是,我不想死。」

他沒有回答透磨的問題。

「沒錯,請您千萬不要那麼想。」

「但是,借款......白金繆思突然要求我在指定期限內還清。」

電話另一頭傳來警笛聲。看來三堂人在外頭。透磨專注聆聽周遭的聲音。有幾輛車經過他身邊,雖然是面對道路的地方,但並沒有人群雜沓的聲響。

「三堂先生,您聽好,槌島先生與我現在就過去您那裡,請告訴我地點。」

「我無法燒畫,我不想燒燬畫作,那是我的生命啊。與其要我那麼做,我不如死了算......」

電話唐突地掛斷了。

＊

掛有「三堂」門牌的宅邸，門扉相當氣派。然而無論按了幾次門鈴，都沒有人應門。

堅持要一起來的鈴子站在瑠衣後方一點的位置，不安地歪頭。

「是不在家嗎？」

「應該有人在才對，我剛才有看見身穿宅急便制服的人從後門出來。」

至少三堂家的傭人應該在家才對，沒有任何人應門實在太奇怪了。

瑠衣不死心地又按了一陣子門鈴，總算有了回應。

「老師與夫人都不在家。」

似乎是傭人的人以不耐的語氣說道。

「那麼，能讓我進去等嗎？我是三堂老師的情婦，我有事要跟他談。」

瑠衣隨即切換到演戲模式。對方似乎啞口無言般沉默了一會兒，才小聲回應：「請等一下。」

門終於打開，傭人看見瑠衣水藍色的雙馬尾與純白的蕾絲洋裝，似乎相當傻眼，但還是請她進了屋。她一被帶進客廳，三堂的夫人就立刻現身了。看來說她不在果然是謊言。

「寄來這封信的人就是妳嗎？」

連打招呼的時間也沒有，她這麼說著，將信封塞向瑠衣。看來現在似乎不是討論瑠衣時尚品味的時候，對方雖然將她從頭到腳掃視了一回，還是決定先提出想詢問的事。

「我知道外子的學生相原小姐過世的事，也知道她是情婦之一。不過，妳竟然說是外子的錯？外子是看她為錢所困，才會讓她協助自己作畫而已，竟然說恨他，根本是遷怒於人！」

那真的是遷怒嗎？總之對方所說的話似乎與自己想詢問的事情相關，瑠衣察覺這點後，未經許可就打開了信。雖然是冤枉的，但對方既然主動塞過來，應該無所謂吧。

那封偽裝成相原所寫的信件，收件人是三堂的妻子。信中寫著自己會從另一個世界詛咒三堂，命他處理掉畫作，否則就會有不幸降臨之類的內容。

瑠衣與鈴子面面相覷，接著急急詢問三堂的妻子⋯

「三堂老師上哪兒去了？」

「我不知道。他一看見今天早上寄來的這封信，就臉色大變地出門了。」

「萬一他想不開該怎麼辦？」

三堂的妻子態度隨便地坐到沙發上。

「妳也是他的情婦？不過要錢的話可沒有。那個人已經負債累累了。不但將收藏的畫拿去抵押，還被白金繆思捨棄，說到底，他的新作品本來就是叫學生繪製的。還有比這更糟的事嗎？」

接著，三堂夫人彷彿現在才察覺到鈴子的存在般看向她。或許是因為瑠衣的衝擊性過強，才會看不見鈴子的存在吧。

「這位是？」

「呃，我們正好在門外遇見，她似乎是老師的畫迷。」

鈴子配合瑠衣急中生智想出的設定，臉上露出微笑。

「沒錯。我是想來請問，老師願不願意將畫作賣給我。」

「啊？將贗品賣給妳嗎？」

「不過，我有一個條件。」

「贗品以及真品。老師手邊應該還有以前的作品尚未賣出吧？」

這個發展超乎瑠衣的預期。她只能屏息以待，看鈴子究竟想做什麼。

鈴子沉穩的步調似乎讓原本焦躁的三堂夫人也冷靜了下來，她重新高雅地端正坐姿。

「是什麼條件呢？」

「關於這點，我想親自與老師談談。」

「不過，畫作已經處理掉了。我剛才請了宅急便，請他們協助直接將畫作處理掉。」

「哎呀，竟然這麼做！」

「外子竟然叫自己的學生作畫，反正這個醜聞一旦傳開，畫也賣不出去了。就算是過去的作

品也一樣。若是當成垃圾處理掉，這封信的寄件者應該也滿意了吧？因爲我們已經照信件內容去做了。」

「畫作可是畫家的生命啊。處理掉作品，可是比死還難受的事。」

「那就讓他那麼痛苦吧。」

瑠衣不難理解三堂夫人的心情。然而，她也明白鈴子所說的話，千景恐怕也會那麼想吧。

「瑠衣小姐，我們去阻止吧。」

「咦？好的。」

「三堂夫人，我日後會再前來商談，到時再拜託妳了。」

瑠衣急忙追上走出客廳的鈴子。總之，千景跟志津香並沒有過來這裡，無法成爲線索。繼續待下去的確也沒有意義，她只能期待透磨的預感正確了。

「瑠衣小姐，志津香小姐似乎想處理掉相原小姐的畫作。總之，我們現在所能做的就是阻止這件事。」

走出屋外後，鈴子這麼說。

*

志津香緩緩地將手伸向千景。她抓住肩膀的手注入力道，塗成漸層的紅色指甲緊緊嵌入棉質襯衫。

「妳說不是畫造成的，那是什麼意思？那不是受詛咒畫作嗎？」

「我確認過了，那並不會影響看見畫的人。」

「妳看過了？千景……妳不會害怕嗎？」

「圖像術對我無效，因為我知道如何避免詛咒畫的效果。」

志津香鬆開抓住千景的手，靠在座椅上。

「……是嗎？所以威脅信對妳而言也起不了作用啊。」

千景並不害怕畫作，不過信件確實令千景動搖，她現在還是相當害怕。

「欸，既然如此，就表示我內心的憎恨並不是受到畫作詛咒，而是我本身一直存在的情感嗎？」

「就連見到妳的那瞬間湧上的漆黑情感也是？」

因為比起圖像術那種遍及不特定多數人的憎惡，針對千景個人的情感更加恐怖。

「我還以為是因為看了那幅畫，才會憎恨起一切。所以，我認為自己會試圖復仇也是無可奈何的，這並不是我的錯……真是太過分了，竟然揭露我其實是這種大壞蛋的事，妳真是過分。」

志津香嘻嘻地笑了起來。

「繪畫總是害我受苦。既奪走了爸爸，也讓西之宮學長離我而去。深愛繪畫的妳，是為了令

211

我痛苦而存在的人物嗎？」

　既害怕，又感到不快，胸口疼痛不已。然而千景終於理解了那幅畫中所蘊含的訊息。必須將

相原敬子埋藏的訊息傳達給她才行。

「相原小姐也是嗎？立志當畫家的她也會令妳痛苦嗎？她不是妳的摯友嗎？」

「她⋯⋯跟我一樣。她因為繪畫而變得不幸，應該由衷憎恨繪畫才對。因為，即使她拚命地

繪製，自己的畫也無法受到認可，只有臨摹、模仿他人的風格才能獲得評價。所以，她最後模仿

了詛咒人的畫作再死去。不是這樣嗎？」

「然而，即使是臨摹畫，自己的作品被當成贗品販售，她不是也很難受嗎？她應該相當重視

繪畫才是。妳也是因為如此，才會代替她繪製臨摹畫。」

「不，我並不是出於好意那麼做的，而是為了汙染畫作。」

　雨勢不知何時增強了。敲打水泥地與車身的雨聲，將千景等人與外界隔離。是因為這世界上

彷彿僅剩彼此的存在，志津香才會暢所欲言嗎？

「在發生家父的事情後，我便覺得畫作本身以及買賣畫作的人都不可原諒。那些連真假都分

不清的人們，動用大筆金錢相互欺騙。不覺得很可笑嗎？明明有人的人生因此變得一團糟！」

「妳認為透磨也是不可原諒的人之一嗎？」

「如果我與西之宮學長繼續交往下去，我或許會有所改變，或許會忘記對繪畫的恨意。不過，

卻未能如願。」

這也是千景害的。

「所以，我會代替敬子繪製臨摹畫，其實是爲了復仇。贗品在美術的世界裡愈發流通，相互欺騙的行爲就會更加激烈，並加速混亂。這樣不是很有趣嗎？敬子那純粹的熱情也被贗品玷汙了。贗品會代替我們玷汙美術世界。她應該也同意這樣的復仇才對。」

千景輕輕搖頭。

「相原小姐跟妳果然是不一樣的。她從未繪製贗品。就連臨摹畫，她也繪製出只有自己才能完成的作品。即使筆觸相似，她也是先加以吸收，以自己的方式解讀用色及運筆，如同過去的大師們曾做過的，她是先思考該以何種方式作畫後才繪製的。並不只是單純的臨摹。就連這幅看似模仿布龍齊諾的作品也是一樣。」

千景從放在腳邊的托特包取出厚紙板，拆下固定用的夾子後，繪製了畫作的畫板便露了出來。

志津香連忙想別開目光，但或許是想起畫作本身無害的事，她又慢慢地將視線移了回來。

兩人抵達公園的停車場後，究竟過了多久呢？至今周遭仍沒有其他車輛開進來的模樣，一切都被雨幕封閉。在昏暗的車裡看著的「死亡」的圖像，彷彿詭譎地笑著一般，但從圖像學的角度來看，那絕非表現死亡恐怖的象徵，只是單純的記號。

「這並非《骷髏之舞》。骷髏的確是『死亡』的象徵，但被它以大鐮刀抵住頸部的並非人類，而是『欺瞞』。這是三堂老師或相原本身罪惡的象徵吧。『欺瞞』受到『死亡』懲罰，這樣的構圖應該是出於她的個人意志。我認爲這是她自盡的原因。不過，另一方面，該注意的則是伸向另一名女子面紗的那隻手。」

千景試圖仔細說明。

「『死亡』單手握著大鐮刀。而從黑色長袍伸出的另一隻手，給人看似要抓住女子的面紗的錯覺，但仔細一看就會發現，那隻手其實屬於藏在『死亡』身後的另一個存在，是與『死亡』一樣身披長袍的另一個人。

「請仔細看看這隻手。這並非骷髏，而是充滿皺紋的老人的手。換句話說，試圖掀起這名女子的面紗的是『時之翁』。在背景的樹叢中繪製了猛禽類羽翼對吧？這也是相應的象徵。羽翼是『時光如梭般飛逝』的象徵，而面紗則是『試圖隱瞞著什麼』的象徵，因此，面紗底下的女子恐怕是『眞實』。倘若『欺瞞』指的是贋品，那麼『眞實』就是眞正的畫作。既然贋品事件已經以相原小姐的死亡告終，那麼『眞實』終將現身。這是相原小姐本身的作品。她想告訴妳，她確實認眞地繪製了屬於自己的作品。她希望能藉此拯救妳。」

千景指向繪製在畫面一隅的小手。是在指甲上塗了紅色指甲油的手。

「『眞實』試圖握住從畫面角落伸出的手，對吧？這是妳的手，相原小姐希望妳能捨棄憎恨。

即使令尊過世的傷痕過深，總有一天也一定會痊癒。她應該是希望妳總有一天能察覺自己喜愛畫作的真實一面。所以，這是相原小姐使出渾身解數繪製的作品。並非布龍齊諾的贗品，而是真正屬於相原敬子的畫作。」

人物的臉龐、肌理及服裝質感、構圖，以及充滿寓意的主題均是模仿布龍齊諾的作品。乍看之下，是或許會令觀者聯想到導致破滅的恐怖畫作，但畫的內涵並非模仿，而是灌注了她心願的作品。

然而，志津香卻抗拒著千景的話語。

「贗品？誰會認同這種事？無論怎麼看，這都只是普通的贗品吧！為了敬子的名譽，這幅畫應該被銷毀。」

「我不知道世人的評價會如何，但是我認同。這是她的作品，而非贗品。」

「是哪種都無所謂。敬子繪製的畫作都要全部銷毀，無論是這幅畫，還是三堂先生手邊的畫。」

聽到志津香一再強調著「銷毀」這個詞，擔心畫作被搶走的千景把畫蓋上厚紙板，彷彿要守護著般緊抱在懷裡。就像在說這麼做也是徒勞一般，志津香淡淡地開口：

「三堂先生似乎相信自己看見了敬子的幽靈。我只不過是戴著跟她同款的帽子出現在他面前而已，他就嚇得要命。」

「妳做出那種事又能怎麼樣？即使威脅三堂先生，相原小姐也不會高興。」

「他甚至還因為嚇得想逃跑，從車站的樓梯上失足摔下去，這是他自作自受。我以敬子的名義寄了信給他，跟他說只要從這裡跳進海裡就原諒他。妳想他會怎麼做呢？」

「從這裡？如果他不會游泳，真的死了，妳要怎麼辦？」

「我的爸爸就是從這裡開車衝進海裡的，那幅畫也跟著一起沉入這片海裡。欸，千景小姐，妳會游泳嗎？」

她不會。千景緩緩地移動手。她試圖在志津香沒發現的情況下解開安全帶，但她的手卻被緊緊抓住。

「如果我跟妳一起死了，西之宮學長會難過吧？如果死的只有我，他就不會難過了。這麼做似乎不壞。」

潛藏在潛意識裡的憎惡或惡意未必是被圖像術所引出來的。那也有可能存在於自己心中，甚至有些是人們無法自我控制的。只需要誤會或小小的契機就會失控。

志津香發動車子的引擎，雨刷刮去前車窗上的水珠。原本被水珠遮蔽的視野倏地開闊，可以看見延續至前方的水泥地面，以及前方的紅色三角錐，可以得知堤岸只到那裡為止。

這時，千景吃驚地倒抽一口氣。可以看見岸邊有個人呆然佇立的身影。那個人連傘也沒撐，眺望著海面的身影顯得搖搖欲墜。

「三堂先生……」

或許是雨聲或海浪聲的緣故，他並未注意到身後的車輛。他打算跳進海裡嗎？不，即使他沒有那個意思……

志津香默默地突然向前疾馳。

「志津香小姐，住手！」

是打算將他捲入嗎？千景雖然大聲喝止，但志津香並未退縮。

三堂這時似乎注意到這邊了，他轉過頭來。然而他卻彷彿出了神般盯著朝自己疾駛而來的車輛，並未移動腳步。

這時，另一個人影衝向三堂。那個人站在他前方，轉向這裡。車子朝著對方開去，當距離近到足以看清對方的長相時，千景大喊：

「透磨！」

她害怕得緊閉雙眼。下一瞬間，隨著剎車聲響起，自己的身體重重搖晃。千景不敢張開眼睛。即使車子停下，她仍緊抱著頭全身僵硬，直到有人抓住她的肩膀，她才回過神來。透磨將千景從敞開的車門拉了出來。他彷彿要確認千景平安無事般，雙手抓住她的臉頰，那目不轉睛地盯著千景的表情複雜地扭曲。

千景內心湧現泫然欲泣的心情。她不曉得那股情緒從何而來，只是愣愣地凝望著透磨，說不出話來。

「妳……妳究竟要讓我不快到什麼程度才善罷甘休！」

透磨大吼，千景大吃一驚，但也因此讓原本混亂的頭腦一口氣湧現平時的情感。她就是無法忍受單方面被透磨責備，幾乎可說是條件反射了。

「我、我也一樣不快啊！你在搞什麼啊！……我還以為你會死！」

「如果我死了，妳會不快到極點！」

「沒錯，我會不快到極點！」

千景原本是打算痛罵透磨一頓，但不知為何，透磨卻彷彿在強忍笑意。

「那麼，既然我平安無事，妳就可以更加高興了吧。」

接著，他脫下夾克隨意地蓋在千景頭上。

透磨被雨水打溼的頭髮凌亂不堪。然而他卻無視於淌著水珠的髮絲，目不轉睛地凝視著千景。

那雙眼也像是溼的，眼神雖然比平時更熾烈，卻沒有被瞪視的感覺。

甚至令人感覺到一絲溫柔。

不過，冰冷的雨打溼了全身。她知道透磨曾經喜歡的人，正絕望地坐在駕駛座上。

「志津香，妳不是認真的吧？如果妳是認真的，應該來不及剎車才對。」

透磨總算對神情恍惚的她開了口。那親暱的語氣彷彿不是千景所認識的透磨，但是，她卻也

覺得自己似乎很熟悉那樣的他。

「為什麼……」

志津香低著頭低語。

「我明明只是想幫助敬子。讓她以贗品師的身分死去實在太殘忍了……我並不想揭露真

相。」

「她並不是贗品師。雖然我不認為只有自殺這條路可走，但是她仍極力掙扎著，試圖留下自

己的畫作。相原小姐確實擁有足以成為好畫家的實力……」

「妳根本不懂敬子，我才是她的好友。」

志津香用雙手覆住臉。

「糟透了……妳這個人實在是太討人厭了。」

話語被打斷，千景低下頭。「對不起。」她只能這麼說。不過，志津香不會原諒千景吧，千

景也無法再多做些什麼了。

「別擔心，彰是最棒的心理諮商師。」

彰對啜泣著的志津香說要送她回去。「拜託了。」透磨對彰這麼說。

由於千景相當擔心志津香，透磨這麼安慰她。兩人目送著車子駛離停車場。

雨勢轉小。空曠的停車場裡，如今僅剩千景、透磨，以及癱坐在堤岸邊發抖的三堂。千景緩

緩走近三堂。

「三堂老師，你看見的那幅畫並沒有使用圖像術。別再把自己逼得走投無路了。」

「妳是說⋯⋯是我多心了嗎？因為看見了危險畫作，我還以為自己很快就會毀滅。」

「沒錯。不過，您令您的學生受苦，並將她逼上死路一事的確是事實。所以，請您將相原小

姐繪製的作品，以她的名義公諸於世。」

「請您宣布就此停筆。」

「那種事我怎麼可能辦得到？我的名聲該怎麼辦？」

只要是為了畫作，千景或許甚至會對人類冷漠。即使如此，自己還是得守護畫作。

透磨突然這麼說。吃驚的人當然不僅是千景。

「你說什麼蠢話！」

「您已經無法繪製新作品了吧？而且，您再也無法將相原小姐的畫作以自己的名義公諸於世

了。我已經與各畫廊談妥，不會再有任何一間畫廊與您交易了。」

「但是那是我的畫風，她明明只是模仿我的畫風繪製，卻要說是她的作品？」

師生的畫風相似是常有的事。話雖如此，相原還加入了自己的表現方式，而且成功了。正因

為如此，三堂的新作品才會被讚譽為邁入全新境界的傑作。倘若作為相原的作品發表，她那與三

堂截然不同的個性想必也會獲得確實的評價吧。

「三堂先生，其實尊夫人原本打算將您家中的畫作全數銷毀。」

透磨這麼說，千景又大吃一驚。

「內人嗎？」

「難不成已經被處理掉了嗎？」

「瑠衣小姐與鈴子夫人在千鈞一髮之際搶救回來了。相原小姐的摯友試圖讓她曾繪製贗品的證據從這世上消失。不過畫作平安無事。三堂老師所擁有的個人作品，以及今後預定發表的相原小姐的作品全都倖免於難。」

三堂似乎鬆了一口氣似的嘆了一口氣。

「是瑠衣小姐跟奶奶……」

「是的，我在抵達這裡之前接到了電話。」

接著，透磨冷淡地告知三堂：

「此花鈴子夫人表示會買下您所有畫作，條件是請您公開發表停筆宣言。」

三堂才剛鬆了一口氣，接著又連忙抬起頭。他似乎想說些什麼，卻說不出口，嘴唇顫抖著。

「相對地，您讓相原小姐繪製贗品的事，以及您的新作品其實是他人代筆的事，都不會公諸於世。您只須離開畫壇即可。只要您今後再也沒有新作品，您的舊作就會增值。這對鈴子夫人沒

有壞處，也比您拿去抵押，僅能換取底價好得多了吧？等事件的熱度消退後，相原小姐的畫作會

重新交由敝畫廊買賣。尊夫人也已經同意了。」

如果贗品騷動事件為世人所知，三堂在市面上的畫作也全會被懷疑是贗品，到時價格一定會

大跌吧。這麼做對他而言應該絕非壞事。

當然，透磨也認為就某方面而言，會幫助他也是逼不得已的。畢竟對畫商而言，贗品騷動也

會造成傷害。

「……我會照你的話去做，至少不會對我過去的作品造成傷害。」

想必他非常想守護自己的作品。而相原也是一樣。

千景將厚紙板緊緊抱在胸前。

「這樣就好了吧。」

三堂離開後，透磨這麼說。

「這樣好嗎？」

「妳想守護畫作的想法肯定是正確的。即使相原小姐的摯友是志津香，但妳才是第一個理解

她畫作的人。志津香小姐是無法親近相原小姐的畫的。」

千景並不後悔揭露畫作真相的事。不過，她傷害了志津香對摯友的心意。

會被討厭是理所當然的，但志津香的話語仍深深刺進了自己的胸口。會愛慕自己的或許只有

畫作也說不定，這樣好嗎？不過，自己依然只能以這種方式生存下去。

「我其實很希望志津香小姐能喜歡我。」

「為什麼？」

「為什麼呢？我不知道。」

只是，她從來沒有因為被人討厭而如此難受過。

「回去吧。」

透磨這麼說，轉過身去。

溼透的襯衫黏在他的皮膚上，因為他把外套借給了千景。雖然雨勢轉小，但依然沒有要停歇

的跡象。

「你不冷嗎？」

千景問。

「冷啊。」

「誰叫你要在我面前耍帥。」

「那就請把外套還給我。」

或許是感到不爽，透磨將手伸向外套。

「不要。」

千景緊抓住外套，不讓他拿走。

「只有現在……不要冷漠。」

透磨傷腦筋似的收起手。千景跑向彰那臺孤伶伶地停在停車場裡的廂型車。

＊

今晚，異人館畫廊裡掛著幾幅畫。鑑賞畫作的人僅有 Cube 的成員們。

話雖如此，今晚的鑑賞會飄蕩著相當傷感的氣氛。透磨也心情複雜地看著畫。

「像這樣只把相原小姐的畫一字排開，就可以很清楚地了解到這與三堂先生的畫風截然不同。她的用色獨特，運用空間的方式也微妙地略微失衡，而這部分則充滿不可思議的魅力，相當有意思。」

鈴子這麼說。這是無名畫家的作品，自然無法售得高價，但一定會有人中意而買下吧。而模仿布龍齊諾的畫作，連細節都刺激著人們的精神深處。千景雖然已經將指甲油大致清除乾淨了，但有不少地方連清漆都已經剝落，也有地方變了色。必須善加修復才行。

「這幅布龍齊諾風格的畫作也要販售嗎？」

瑠衣詢問。

「不，志津香小姐似乎希望可以將這幅畫讓給她。對吧，彰？」

「是啊，雖然一開始繪製這幅畫的動機或許是對三堂的復仇，但最後相原小姐還是嵌入了給摯友的訊息啊。所以，為了轉換心情，她說希望能將畫留在身邊。」

讀取畫中的意義並告知志津香的人是千景。志津香雖然否定且憎恨千景，但另一方面，卻還是把她的話語聽進去了吧。

「復仇與救贖，兩者也許都是相原小姐的心願吧。」

「話說回來，千景還是把自己關在工作室裡嗎？因為她對志津香小姐很有好感，想必因此大受打擊了吧。」

不在場的人只有千景。雖然鈴子以加入了滿滿巧克力的布朗尼誘惑她，但她還是不肯從二樓下來。

「志津香小姐確實是討人喜歡的類型，不過對他人毫不關心的千景小姐，為什麼會想要對她敞開心防呢？」

千景曾說過她其實很希望志津香小姐能喜歡自己，這句話令透磨相當在意。

「因為她是透磨喜歡過的人啊。所以千景才會想喜歡上她，也想被她喜歡。」

鈴子這麼說，彰也理解似的點點頭。

「原來如此，是一種扭曲的吃醋嗎？」

透磨丈二金剛摸不著頭腦。

「既然是吃醋，不是應該會厭惡那名女性才對嗎？」

「換句話說，她只有將自己與某個人重疊，才能夠表達自己的想法啦。她只有在表達憤怒時才會感情用事。千景或許是認為，如果自己能與像志津香那樣坦率的女性親近，自己也能在透磨及大家面前表現得更坦率一些也說不定。」

「我認為千景小姐即使不坦率，也已經相當……不差了。」

「透磨，這時候就應該坦率地說『很好』才行。說到底，還不是因為你一直調侃她的緣故。」

千景也有許多很女孩子的一面，可愛得不輸志津香小姐喔。」

即使瑠衣沒說出口，他也很清楚就是了。

「妳的意思是我太冷漠了嗎？」

他原本以為因為千景總會生氣地回嘴，所以會演變成像是以牙還牙的情況也是無可奈何的。

他從以前就是這樣，並沒有要冷漠待人的意思。

「太冷漠了。」

瑠衣毫不留情地說出口。就連透磨也不由得啞口無言。

「受打擊了？你該不會沒有自覺吧？」

「透磨，千景該不會也說過你很冷漠吧？」

「這是你自作自受。」

當千景說出「不要冷漠地讓我淋雨」時，想必完全沒察覺到透磨當時的動搖吧。他甚至還有一瞬間懷疑千景指的其實是「不要冷漠地讓我淋雨」，並為了自己的丟臉感到驚慌失措。他原

他原本以為自己將千景視為寶貴的繪畫一般，卻察覺自己並不曉得該如何讓凍結的心變得溫暖，而突然地失去從容。

所以透磨才會變得愈來愈沉默寡言，讓千景也愈發認為他很冷漠也說不定。

搞不好她又是為了躲避他而不到畫廊來的。

當透磨陷入沉思時，一個令人不快的聲音傳進耳裡。

「午安～咦？婆婆，畫廊今天不是休息嗎？」

是京一。

「嗯，今天休息喔，只是大家過來玩而已。對了，小京，你要吃布朗尼嗎？」

「啊，當然好。」

京一回答，脫了外套掛在椅子上後，坐到吧檯席上。是與透磨及彰保持了距離的另一頭座位。

即使如此，他仍一副欲言又止的模樣瞄著透磨。

「喂，西之宮，後來白金繆思畫廊似乎也沒什麼問題。你的情報真是半吊子。」

227

「什麼事也沒有不是很好嗎？」

透磨回答。「說的也是。」京一彆扭地嘀咕。

「倉庫的火災事件怎麼樣了？」

這次換透磨問道。

「咦？啊，對了，有一名女性前來自首了。她說自己原本打算清理掉一些畫作，結果放在一旁的酒精性溶劑因為燈的熱度燒了起來。火勢蔓延開來後，她就嚇得逃跑了。倉庫似乎是在一再轉租的情況下，當時才會由她在使用。」

「志津香原本並不是打算放火，而是打算把畫搬出去嗎？然而當倉庫燒了起來時，她就認為畫作一定會被燒燬而放置不管了，這是她應負的責任。」

「為什麼事到如今還問起火災的事？」

「你不是拿過燒剩的畫找千景小姐商量嗎？」

「對喔……我還以為你認識那位自首的小姐哩。」

「為什麼？」

「因為她跟你是同一所大學畢業的。」

「你以為一所學校有多少個學生？」

「說的也是。」

燒燬倉庫一事是犯罪，倘若她有彌補的想法，就是她終於向前邁進的證據了吧。雖然她似乎沒有向警方提起相原的事，但這一點就是基於她的信念了。

「小京，你一樣喝奶茶嗎？」

「嗯。咦？婆婆，千景呢？她不在家嗎？」

他果然是為了千景而來的。透磨嘆了口氣，這時他突然注意到一個掉落在腳邊的信封。他輕輕撿起，發現信封裡放了兩張畫展的門票。

這是京一的，他立刻意會過來。一定是從他脫下的外套口袋裡掉出來的。

「她在工作室裡喔。」

「對了，我有東西要給她……」

京一伸手拿起掛在椅子上的外套，翻找口袋。但似乎沒有找到他要找的東西，咦了一聲。

透磨悄悄地將門票扔進垃圾桶。接著趁京一四處尋找時，站起身走出畫廊。

當千景躺在工作室的地毯上，只是一個勁兒地眺望著天花板的格狀造型時，聽見了敲門聲而坐起身。

「妳還在冥想嗎？」

透磨走進房間。千景別開目光。

「有何貴幹？」

透磨在距離千景稍遠的位置坐下。雖然那裡因顏料及油彩弄得髒髒的，他仍像個孩子般那麼做。當然千景也不在意。他從小就是這樣，因為他很清楚地毯上的顏料早已乾涸，不會弄髒衣服。

透磨想必也從孩提時代起，就很習慣坐在這裡了。雖然千景回想不起來，但兩人應該曾像這樣坐著眺望祖父作畫的身影。

「三堂先生似乎將房子賣了，決定搬家。他的停筆宣言會刊登在明天發售的週刊雜誌上。雖然是曾經追著彰與達麗雅小姐跑的那間週刊雜誌，彰似乎順利地讓他們咬住彰特意透露的這項情報了。」

「三堂老師一定還能再次開始作畫的。」

這是為了幫助他從頭開始。倘若就讓他那樣下去，想必會因謊言與負債累累而自我毀滅。

雖然三堂已經失去了一切，但這並非最糟的狀態。倒不如說，這樣反而是幫了他。

「是啊，只要他是真正的畫家。」

即使點子枯竭、感到痛苦、沒有發表的機會，他應該還是無法停止不畫。這麼一來，倘若有一天，他能夠成功地突破，必定能夠再次繪製出足以抵銷停筆宣言的傑作，重新受到世人歡迎的。

無論是怎樣的人繪製的，畫作的價值與人的價值仍舊是兩回事。

「我很期待喔。」

聽見透磨這麼說，千景也點點頭。

所以，相原不應該選擇死亡。雖然這麼做或許能讓她成功復仇，免除贗品師的汙名，但比起這種事，她更應該選擇活下來，拚命地持續創作才對。

有些畫家即使被冠上贗品師之名，受到矚目一事仍讓自己的畫留存於世。汙名根本算不了什麼。對於能比人生留存更久的繪畫而言，汙名根本不具意義。只要是好作品，繪畫就會留下來。

所以，她應該更加努力，創作出更多作品才對。

即使許多問題已經得到解決，但這麼一想，仍讓千景感覺到有些失落。

「變成單純的放火了嗎？」

「然後，志津香小姐似乎去向警方自首，說是自己放火燒了倉庫的。」

「我不清楚，不過她似乎有所反省，打算洗心革面吧。對妳所做的事應該也是。」

「她不需要對我道歉。她也是這麼想的。」

「妳不生氣嗎？她曾經威脅過妳，若是走錯一步，就會釀成大禍。然而妳卻認可她將其視為正確的？」

「我並不認為是正確的。但她需要憎恨的對象。否則，她獨自一人將會撐不下去。」

志津香憎恨著畫，就像千景憎恨著雙親一樣。千景對她而言，就是畫一般的存在。是束縛著透磨、詛咒了志津香的畫作。所以，自己只能持續被厭惡。

「妳為什麼打算獨自面對志津香小姐？因為妳無法信任我嗎？」

千景微微轉動頸部，看向透磨。他背對著千景而坐，背影看起來有些難受。跟從碼頭回來時一樣，是似乎在強忍著什麼一般的背影。

當時也是，看了透磨的側臉，就能知道他絕對沒有在生氣。而是跟將千景拖出在雨中停下的車時一樣的複雜神色。他就像這樣彷彿在身邊替千景留了一個位置般，即使雙方都沉默不語，但感覺絕不算差。他至今仍包容著千景嗎？

「我是為了揭發志津香小姐的內心，傷害她而去的。我不能在你面前這麼做。」

「妳認為我會袒護她嗎？」

她認為即使如此也是沒有辦法的事。倒不如說，她是不希望讓透磨看見被志津香憎惡的自己。因為這麼一來，他或許也會想要離開千景。

「如果你跟志津香小姐沒分手，她應該會獲得救贖。」

「即使如此，那也不是妳的錯，而是我不好。」

「是啊，因為你選錯了。」

透磨似乎很煩惱似的低下頭，以手撐著臉頰陷入沉默。他雖然仍舊背對著千景，最後似乎是自暴自棄地開了口：

「妳之前問過我吧，問我為什麼要答應統治郎老師的請託。」

千景不想聽到答案。她重新轉向透磨，正打算開口制止，但他卻搶先一步說了下去：

「是因為所有人都厭忌妳。」

「……啊？那種事就別說了……」

「因為我認為，明白妳價值所在的人，除了我之外別無他人。能夠好好地對待妳，能夠提高妳作為學者的聲望，能夠好好珍惜妳的人只有我。」

千景原本高舉起的拳頭又放下。

「倘若遠離了我，妳就會陷入永遠的孤獨了。」

透磨的背影近在眼前，她將掌心緩緩靠近。雖然想碰觸，卻還是感到害怕。彷彿靜靜等待小鳥停到肩上一般，他一動也不動。

「如果我不再孤獨了，你就不必被與爺爺之間的約定束縛了嗎？」

結果千景選擇背對背坐在他身後，雙手抱膝。

「我會變得不再孤獨給你看，我會解放你的。」

「妳那是無謂的掙扎。」

或許是因為他動了，或許是因為千景放鬆了身體，兩人的背碰觸在一起。她就這樣放鬆力道，靠在透磨背上。

她總覺得很久以前似乎也像這樣。那是孩提時代所感覺過的，可靠的寬廣背部與溫度。

那份記憶……與其說是記憶，不如說是曖昧模糊的似曾相識感吧。不過，千景察覺那與現在的感覺略有不同。以前或許是因為年齡的差距，使千景覺得他更加高大。

而現在在這裡的，是一個男人的背部。

「對了，我差點忘了一件事。」

透磨這麼說，從肩膀上方遞出兩張紙給千景。

「我原本打算前陣子要給妳的。」

那是縣立美術館的畫展門票。《布龍齊諾與風格主義畫家》的標題映入眼簾。

看似溼了又乾的門票，在前幾天的那場雨中，應該也放在他的襯衫口袋裡吧。

「兩張都是給我的？」

「妳在開玩笑嗎？」

在以平時的口吻那麼說完後，他打算重新調整似的又補了一句：

「我的意思是，跟我一起去吧。」

今天的透磨莫名地有些溫柔。千景一邊心想，同時輕輕地從他手中抽走一張門票。

國家圖書館出版品預行編目(CIP)資料

異人館畫廊 贗品師與虛幻畫作 / 谷瑞惠作 ; 唯
川聿譯. -- 臺北市 : 春天出版國際, 2017.03
　　面 ;　公分
譯自 : 異人館画廊 贋作師とまぼろしの絵
ISBN 978-986-94288-7-3(平裝)

861.57　　　　106001036

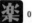 07

異人館畫廊 贗品師與虛幻畫作
異人館画廊 贋作師とまぼろしの絵

作　　　者　谷瑞惠
譯　　　者　唯川聿
總　編　輯　莊宜勳
主　　　編　鍾靈
封面美編　克里斯
出　版　者　春天出版國際文化有限公司
地　　　址　台北市信義路四段458號3樓
電　　　話　02-7718-0898
傳　　　真　02-7718-2388
E－mail　frank.spring@msa.hinet.net
網　　　址　http://www.bookspring.com.tw
部　落　格　http://blog.pixnet.net/bookspring
法律顧問　蕭顯忠律師事務所
出版日期　二〇一七年三月
定　　　價　220元

總　經　銷　楨德圖書事業有限公司
地　　　址　新北市新店區寶興路45巷6弄6號5樓
電　　　話　02-8919-3186
傳　　　真　02-8914-5524
香港總代理　一代匯集
地　　　址　九龍旺角塘尾道64號 龍駒企業大廈10 B&D室
電　　　話　852-2783-8102
傳　　　真　852-2396-0050

IJINKAN GAROU: GANSAKUSHI TO MABOROSHI NO E by Mizue Tani
Copyright © 2015 by Mizue Tani
All rights reserved.
First published in Japan in 2015 by SHUEISHA Inc., Tokyo.
Traditional Chinese translation rights in Taiwan, Hong Kong & Macau
arranged by SHUEISHA Inc. c/o Tuttle-Mori Agency, Inc., Tokyo
through Future View Technology Ltd., Taipei.